美術家傳記叢書 III ┃ 歷 史 ‧ 榮 光 ‧ 名 作 系 列

馬電飛
〈船　煙〉

陳水財 著

✦臺南市政府文化局　臺南市美術館籌備處┃策劃

❂藝術家出版社┃執行編輯

榮耀・光彩・名家之作

當美術如光芒般照亮人們的道途，便成為我們生活中不可或缺的存在。在悠久漫長的歷史當中，唯有美術經過千百年的淬鍊之後，仍然綻放熠熠光輝。雖然沒有文學的述說力量，卻遠比文字震撼我們的感官視覺；不似音樂帶來音符的律動迴響，卻更加深觸內心的情感波動；即使不能舞蹈跳躍，卻將最美麗的瞬間凝結成永恆。一幅畫、一座雕塑，每一件的美術品漸漸浸染我們的身心靈魂，成為人生風景中最美好深刻的畫面。

臺南擁有淵久的歷史文化，人文藝術氣息濃厚，名家輩出，留下許許多多耀眼的美術作品。美術家不僅留下他們的足跡與豐富作品，其創作精神也成為臺南藝術文化的瑰寶：林覺的狂放南方氣質、陳澄波真摯動人的質樸情感、顏水龍對於土地的熱愛關懷等，無論揮灑筆墨色彩於畫布上，或者型塑雕刻於各式素材上，皆能展現臺南特有的人文風情：熱情。

正因為熱情，所以從這些美術瑰寶中，我們看見了藝術家的人生故事。

為認識大臺南地區的前輩藝術家，深入了解臺南地方美術史的發展歷程，並體會臺南地方之美，《歷史・榮光・名作》美術家傳記叢書系列承繼前二輯的精神，以學術為基礎，大眾化為訴求，

邀請國內知名藝術史家以深入淺出的文章，介紹本市知名美術家的人生歷程與作品特色，使美術名作的不朽榮光持續照耀臺南豐饒的人文土地。本輯以二十世紀現當代畫家為重心，介紹水彩畫家馬電飛、油畫家金潤作、油畫家劉生容、野獸派畫家張炳堂、文人畫家王家誠、抽象畫家李錦繡共六位美術家，並從他們的作品中看到臺灣現當代的社會縮影，而美術又如何在現代持續使人生燦爛綻放。

縣市合併以來，文化局致力推動臺南美術創作的發展，除了籌備建置臺南市美術館，增進本市美術作品的硬體展示空間之外，更積極於軟性藝文環境的推廣，建構臺南美術史的脈絡軌跡。透過《歷史‧榮光‧名作》美術家傳記叢書系列對於臺南美術名家的整合推介，期望市民可以看見臺南美術史的重要性，進而對美術產生親近親愛之情，傳承前人熱情的創作精神，持續綻放臺南美術的榮光。

臺南市政府文化局長　葉澤山

目　錄

歷史・榮光・名作系列 Ⅲ

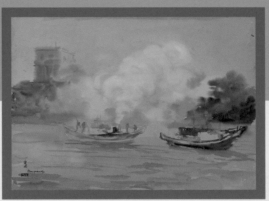

船煙　1949年

自畫像　1956年

校醫　1942年

黃昏　1949年

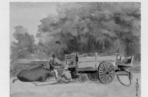
牛車　1954年

遇劫記一　1938年

1921-30　　　1931-40　　　1941-50　　　1951-60

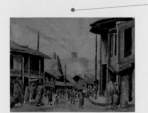
四川永川南門外街頭風景
1942-1943年

梳妝　1949年

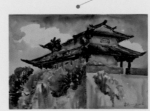
古城樓　1951年

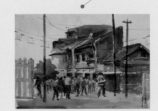
臺南東門平交道　1954年

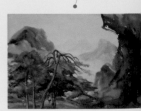
山村子　1957年

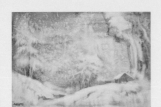
飄雪　1960年

湖邊古木　1965年

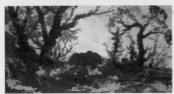
野趣　1970年

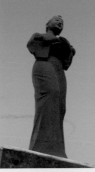
中華聖母像
1976年

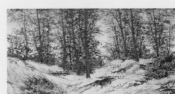
踏雪尋梅　1982年

1961-70　　　　1971-80　　　　1981-90　　　　1991-2000

狂　1961年

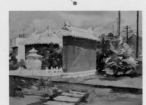
延平郡王祠　1968年

中國式耶穌聖誕圖　1972年

觀浪　1977年

風塵僕僕　1991年

1.

馬電飛名作
〈船煙〉

馬電飛
船煙

1949　水彩、紙本
39×55cm

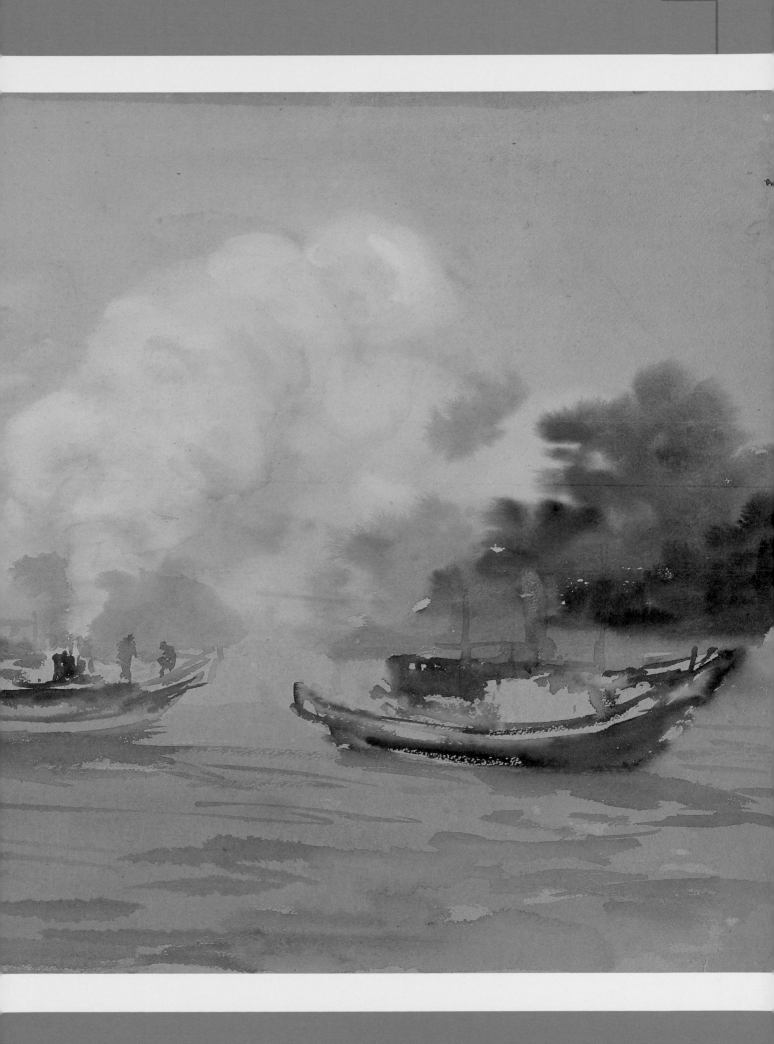

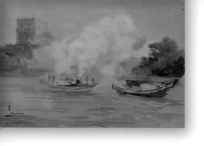

探索臺南風情景物，船煙現運河蹤

　　〈船煙〉創作於一九四九年，是馬電飛抵達臺南的第二年；他甫於一九四八年十二月才到臺灣省立工學院（俗稱臺南工學院，國立成功大學前身）建築系任教。抗戰期間至戰後初期，他一直生活在流離之中，作畫是一種奢求。在臺灣省立工學院任教，他終於安定下來，也才能專心創作；而初來乍到，臺南風情景物讓他耳目一新，他開始動筆探索眼中的新鮮世界。現存的資料中，這一年（1949）他留下了七幅作品，當中有兩幅風景畫，〈船煙〉是其中之一。

　　〈船煙〉似乎是描繪臺南運河周邊的景色，頗具地誌意味。馬電飛這一個時期的創作全為寫生之作，〈船煙〉的景點可以確定是在臺南運河，但事隔半個多世紀，時移景變，地貌早已不復當年，要確認當初的寫生地點，的確需要多一些佐證，因此〈船煙〉也留給我們許多想像與探索的空間。根據畫中的景象，初步判斷〈船煙〉取景的地點可能在「運河盲段」附近。臺

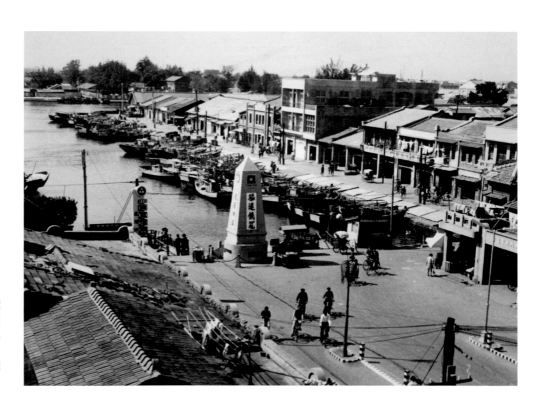

1948年，運河盲段故景（出處：〈運河「盲段」重生？〉，http://blog.udn.com/taoshejii/4224281。李飛鵬攝影，王源錕提供。）

南運河是一條著名的歷史水道，連結了臺南市區與安平港，是府城經濟的主要命脈，「運河盲段」是臺南運河的船塢，位在中正路底，是都市軸線的端點，也是臺南的焦點景觀，順理成章成為初到臺南的馬電飛取景的對象。

　　比對一九四八年的〈運河盲段航照圖〉，運河周邊景觀與今天的現況已經完全不同。〈船煙〉中最具地誌意味的是畫面左上方那棟三層平頂樓房。交互比對兩幀拍攝中正路底「運河盲段」的老照片及一九四八年的航照圖，或可以發現一些蛛絲馬跡。在一九四八年的「運河盲段」老照片中，可以看到當時「運河盲段」北岸有一棟三層樓的平頂樓房，與畫中樓房相似，但旁邊的房子幾乎都是二層樓的街屋；而在一九六三年以後的「運河盲段」中，「盲段」南岸「合作大樓」前方有一層的平房，再與航照圖比對，當時平房後面即為樓房。〈船煙〉中依稀可見平頂三層樓房前面的平房及模糊的船影，與一九六三年後的老照片中的景象相吻合，因此老照片右邊的「合作大樓」前方可以確認是〈船煙〉描繪的場景；但從該老照片中出現的「合作大樓」來判斷，該照片拍攝時間應在一九六三到一九八〇年之間（「合作大樓」啟用之後，「中國城」興建之前），比〈船煙〉創

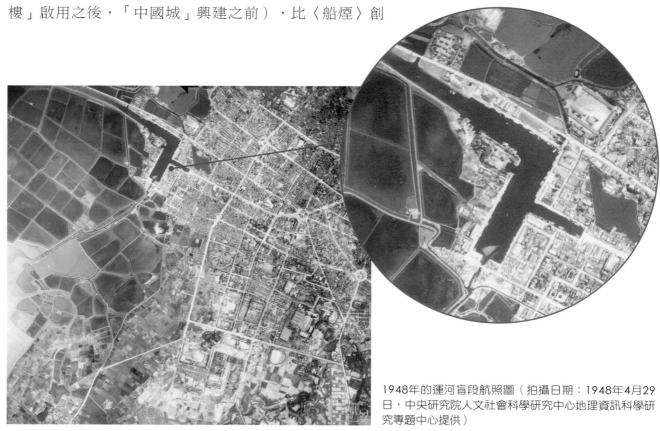

1948年的運河盲段航照圖（拍攝日期：1948年4月29日，中央研究院人文社會科學研究中心地理資訊科學研究專題中心提供）

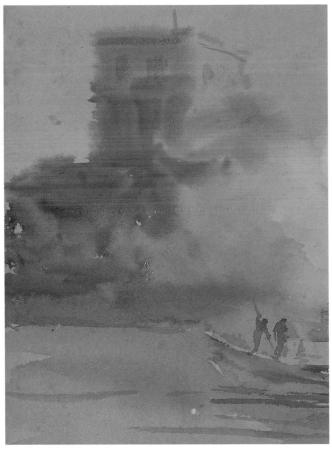

[左圖]
1963年之後的運河盲段周邊景物（出處：〈運河「盲段」重生？〉，http://blog.udn.com/taoshejii/4224281。李飛鵬攝影，王源錕提供。）

[右圖]
馬電飛〈船煙〉局部

作年代要遲十四年以上。〈船煙〉中可以看到三層平頂樓房右側的牆面，依據透視原理判斷，畫家寫生的地點應該是在建物的左前方；而〈船煙〉前景遼闊的水域，顯示船的位置應該是「盲段」外的運河河段上。據此來判斷，畫家寫生的地點則是在運河的對岸，即原新南國小前岸邊（運河盲段航照圖），該地點距離畫中的樓房距離約一百公尺，也符合〈船煙〉中遠處景物的視覺印象。

中國城興，船煙市街海洋氣息滅

[右頁下圖]
臺南運河一景（出處：《莉莉水果有約月刊》第18期，http://www.lilyfruit.com.tw/data_18/book_02.php。李文雄提供。）

　　畫面右方的船是往來於臺南、安平間唯一的一艘交通船。另一幀老照片〈臺南運河一景〉遠處岸邊有一艘與畫中形貌相同的船隻，吃水很深，是

瀰漫畫面中央的「船煙」讓人疑惑畫家作畫的意圖，然船隻理直氣壯的冒黑煙確是當時臺南運河上的常景；而小漁船的白煙正說明畫家作畫的時段。

一載滿遊客的公共汽船，俗稱「碰碰船」，正出發駛往安平，與畫面裡的交通船應屬同一艘。畫面中央畫一艘正冒著白煙的近海漁船，並描繪出船夫的工作身影。「運河盲段」為船塢，當時近海漁船出入頻繁，許多澎湖、茄定的漁船都在此卸貨補給，曾經繁榮一時。一九八〇年，「運河盲段」被填平興建「中國城」，中正路成了「無尾巷」，原本開闊的水域，被大樓擋住，似乎也阻斷了臺南都會與運河的交融，〈船煙〉所呈顯的海洋氣息，已從臺南市街中消失無蹤。

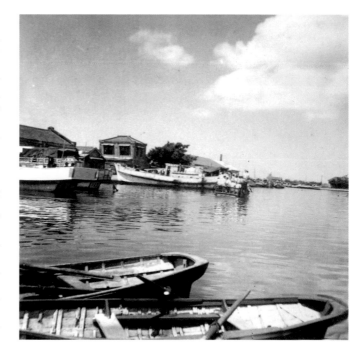

　　本作命名為「船煙」，但彌漫在畫面中央的「船煙」卻也讓人困惑。像畫中這種冒煙的情景，一般只能在鄉間焚燒雜草或廢五金時才會看見，但出現在都市鬧區之中，就讓今天的我們感到費解。這是出於畫家對工業景象的刻板想像？或是對畫面氛圍的浪漫渲染？還是面

對眼前景物的如實描繪？的確讓人充滿疑惑。比對馬電飛同一時期的畫作，那一段時期他畫中的景物都是「寫實」的，並不曾擅自更改眼前景象；據此判斷，〈船煙〉應該是當時臺南運河上的寫生實景。五〇年代船隻均以較便宜的重油為燃料，引擎發動後會冒出濃濃的黑煙；在環保觀念尚未形成的年代，交通船可以理直氣壯的冒黑煙，一般小型漁船更是肆無忌憚了。「船煙」的確是當時臺南運河上的常景，畫家以之入畫；在馬電飛眼中，「船煙」應該也算是一種奇觀吧！他當時感受到的可能不是汙染，而是臺南運河一種忙碌繁榮的景象。又小漁船所冒出的白煙，正說明他作畫的時間是在午後時段，從運河西岸看向東邊的「盲段」，在午後斜陽照耀下，黑煙因順光而變成了白煙，倒是有幾分浪漫氣息。

▌彩筆淡淡揮灑，簡筆勾畫神貌俱現

　　「船煙」彌漫大半畫面，彩筆淡淡揮灑，寬闊的水面波光微漾，兩艘船隻以簡筆勾畫，神貌俱現。〈船煙〉畫的雖是繁忙的運河景象，卻也有幾分空靈的韻味。馬電飛一九三八年入杭州藝專就讀，美術養成教育雖以西洋繪畫為主，但也重視傳統的筆墨修為。民國初年以來，許多「進步」畫家莫不主張「中西融合」，並以此為職志，畫家以水墨從事風景或人物寫生，也成了那個年代的藝術風尚。寫生觀念與水墨傳統並重的學習歷程所開啟的藝術之路，使馬電飛的水彩畫風別具一格；〈船煙〉在寫實之外又多了幾分水墨畫境的飄逸神韻，實有其淵源。

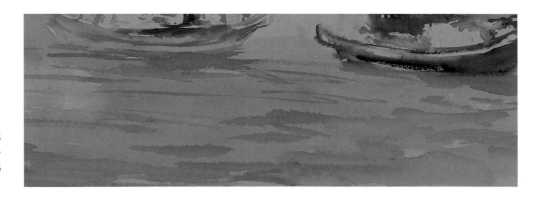

淡筆揮灑，寬闊水面波光微漾，〈船煙〉在寫實外又多了幾分水墨畫境的飄逸神韻。

船煙化雅味輕霧，文人底韻流露

馬電飛有傳統文人的涵養，展現在為人處世上，也展露在他的藝術表現中；〈船煙〉把船隻噴發的濃煙轉化為雅味的輕霧，不經意間流露了他的文人底蘊。「船煙」沖淡了都市船塢的現實氣味，泊靠在船塢的漁船似隱匿在薄霧中，畫意轉向輕盈雅淡，臺南運河彷若化身一片江河，繁忙的營生現實卻有著幾許閒情逸興。從水面、船隻、船煙到遠處的景物，筆調簡約卻意蘊豐盈，水墨意境呼之欲出。〈船煙〉可能是戰後最早以臺南風光為題材的畫作之一，也可能是戰後在臺灣最早具體實踐「中西融合」理念的水彩作品。

〈船煙〉在創作之後六十六年（1949-2015）再被重新審視，不僅對理解馬電飛的藝術全貌有特別的意義，對臺南市而言同樣意義非凡。一般對馬電飛畫風的評論往往著眼在後期具「民族色彩」的風格上，而忽略他早年為臺南地方景物所創下的藝術典範，而〈船煙〉正可以彌補一般評論的侷限。另一方面，過去的「運河盲段」——現在的「中國城」，〈船煙〉的景點正是近年臺南市府推動「府城軸帶地景改造計畫」的主要地段。當初的臺南的「親海」意象，除了老照片外，馬電飛的〈船煙〉無疑也可以為「府城軸帶地景改造」提供最感性、最生動的參佐。〈船煙〉不論在文化意涵、歷史意義或藝術價值上，都可以算是臺南重要的資產。

此時期的作品筆調簡約卻意蘊豐盈，水墨意境呼之欲出。（圖為〈梳妝〉局部）

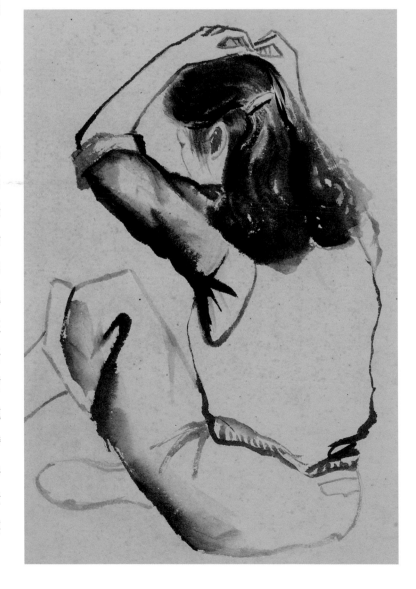

2.

筆意縱橫，畫意深沉飛揚
從臺南風光到氣韻美學的
馬電飛

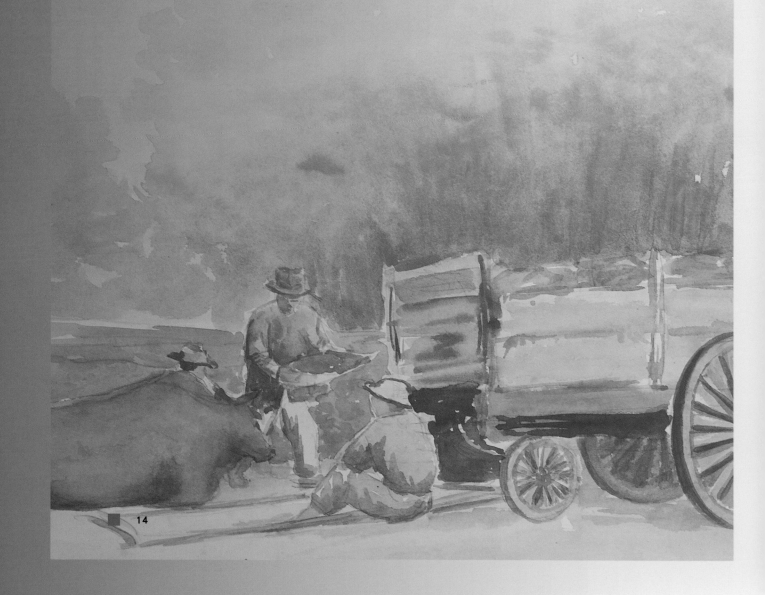

流徙西南，定居臺南

一九四七年六月，馬電飛帶著簡單的行囊，幾經波折終於踏上臺灣的土地，準備到臺灣省立工學院（國立成功大學前身）建築系擔任教職。行囊中除了簡單的衣物及學經歷證件外，就是創作於一九三八至一九四三年間的三十幅畫作。當年，馬電飛三十二歲。

一九四六年，臺灣行政長官公署教育處在上海招募教師，馬電飛應聘為臺灣省立工學院美術教師。一九四七年三月動身來臺，但因二二八事件而滯留廈門，直到六月，事件平靜後才抵達臺灣。[1] 應聘到臺灣省立工學院建築系任教是決定他一生命運的抉擇，他從此寓居臺灣。馬電飛抵臺後，次年（1948）即定居臺南，在臺灣省立工學院（以及改制後之國立成功大學）建築系任教長達四十五年。

馬電飛，江蘇省鹽城人。一九四五年高中畢業後考入國立杭州藝術專科學校（現中國美術學院之前身），而當年正逢家鄉鬧水災而停學，直到抗日戰爭爆發的第二年，即一九三八年才又復學，隨即隨著學校流徙於中國大西

1　根據《世紀回眸：成功大學的歷史》（成功大學：2001）的一則記載：「1947年6月3日：前行政長官公署教育處在上海所招聘的美術教員馬電飛，以二二八事件滯留廈門，今以局勢略定，仍欲來臺，請教育廳長許恪士代詢。」據以推測，馬電飛抵臺時間約在六月中旬。

胸羅逸氣的馬電飛

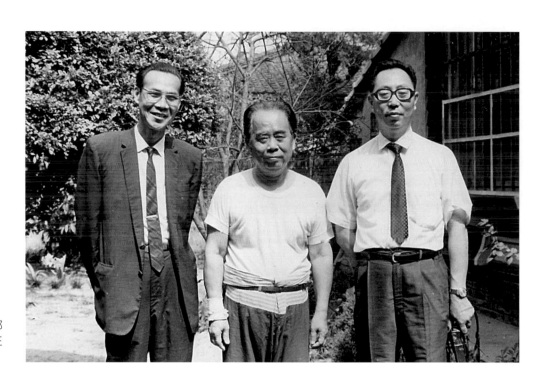

馬電飛（左）與成大同事郭柏川（中）及畫壇好友王藍（右）合影

2 抗日戰爭爆發後，國立杭州藝術專科學校西遷經長沙至湖南沅陵時與南遷的國立北平藝術專科學校合併，成立國立藝術專科學校，改委員制，以林風眠為主任委員。後輾轉昆明、重慶等地繼續辦學。1945年抗戰結束後國立藝專遷回杭州，並定為永久性校址。1993年定名中國美術學院。

南地域。[2] 他憶及當時的狀況：大家都離鄉背井，身無分文，食宿皆由政府以貸金方式維持，生活過得十分艱難。戰爭期間油畫顏料較昂貴，也不易取得，馬氏因此以水彩為主。這種機遇使馬氏一輩子與水彩結下不解之緣；同

馬電飛伉儷於成大宿舍前合影

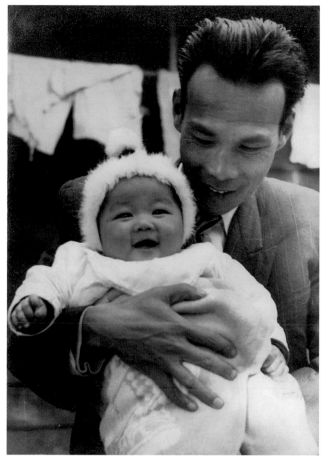

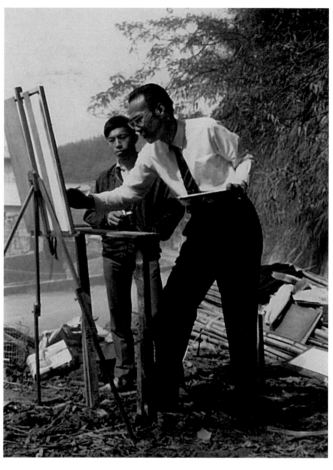

[左圖]
1956年，馬電飛抱著襁褓中的獨子馬立生。

[右圖]
馬電飛指導成大學生戶外寫生

時，流亡學生的生涯，也使他有機會走遍大西南，除了家鄉江、浙一帶外，湖南（長沙、沅陵）、貴州（貴陽）、四川（重慶）、雲南（昆明）等地學校都曾經停留過，他也飽覽了南方秀麗的風光，而這也為他日後繪畫風格的發展埋下關鍵性因素。[3]

馬電飛於一九四七年六月抵臺時，已錯過學校排課時間，因此暫時任職臺中圖書館編採主任，協辦一九四八年的「臺灣博覽會」，同年十二月才回任臺灣省立工學院教職；而一九五〇年，原籍臺南的畫家郭柏川也從北京返鄉在同系任教。六〇年代開始，馬氏除在成功大學（臺灣省立工學院改制）的課程外，也一直擔任臺南社教館西畫研習班的指導老師，並曾於一九六五年及一九七二年兩度舉辦「西畫研習班師生作品發表會」。他曾受省教育廳委託，編寫多本中學美術課本，廣為各學校採用，後因健康因素才停編。他

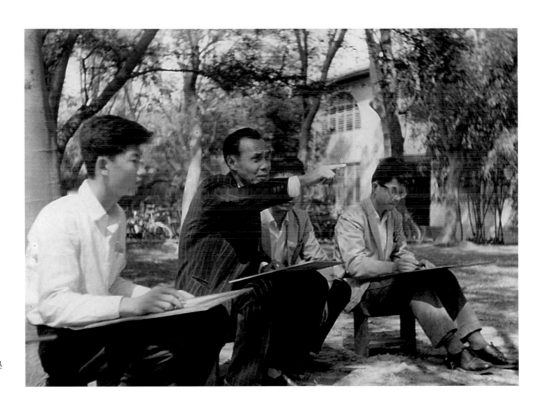

馬電飛（左2）指導成大學
生室外寫生

從事美術社教超過四十年，從未間斷，直到臥病不起為止。馬電飛定居臺南
將近半個世紀，畢生從事創作與教學，不僅帶動成功大學建築系的藝術風
氣，也在臺南美術發展地圖上豎立起一座標竿。

從寫實到寫意，畫風數變

大陸時期

　　馬電飛來臺時，隨身帶的三十幅作品中有三幅水彩畫、兩幅鉛筆素描，
其餘二十五幅均為水墨人物速寫。在顛沛的時代中，能夠完整保留年輕時代
的作品，在許多大陸來臺的畫家中，恐怕是絕無僅有的。作於一九二七年
的〈遇劫記〉（七幅連作），描繪藝專遷校，從湖南沅陵至昆明途中遇匪徒
搶劫的情景，驚悚彷若電影場景；而三幅水彩畫──〈四川永川南門外街頭
風景〉、〈四川洪爐場街頭〉、〈野外寫生〉，寫生地點都在四川永川，下
筆乾淨俐落，讓人得以一窺馬電飛青年時代明快舒暢的藝術風貌。這些馬電

[右頁圖]
馬電飛　野外寫生
1943年春
31.5×24cm

郭錫瑠同學
在澄野外寫
生之情態
民國三年
畫贈

飛一生都帶在身邊的畫作，為那一段顛沛時代留下了感性的見證，恐怕也是一批「那個時代」唯一留存在臺灣的畫作，實是彌足珍貴。

臺南風光與心境造景

一九四八年年底馬電飛定居臺南，次年與吳書真女士結婚，生活終於安定下來。這一年他即以驚奇的眼光凝視這片土地，而以臺南的風土景物為主要創作對象。一九四九年的風景畫〈船煙〉、〈黃昏〉及人物畫〈池邊納涼〉、〈賣瓜女〉等都可看到濃郁的臺南風情。從一九四九至一九五六年之間，他帶著畫筆走遍了臺南的許多角落，創作了許多以臺南為題材的作品，其中有市井人物、有不期而遇的日常風景，當然也包括臺南著名的景點，如孔廟、延平郡王祠、東門城、東門平交道、法華寺等。馬電飛的「臺南風光」比起大陸時期的水彩畫，更顯揮灑自在，水分飽和、色彩交融，一氣呵成卻能充分表現物景之貌韻。馬電飛並沒有留下詳細的作品目錄，但收藏在畫家手邊的「臺南風光」即超過四十幅，其中不乏經典之作，也為臺南的藝術風光創下典範。

馬電飛（右）與畫壇好友
王藍、曾培堯等小聚

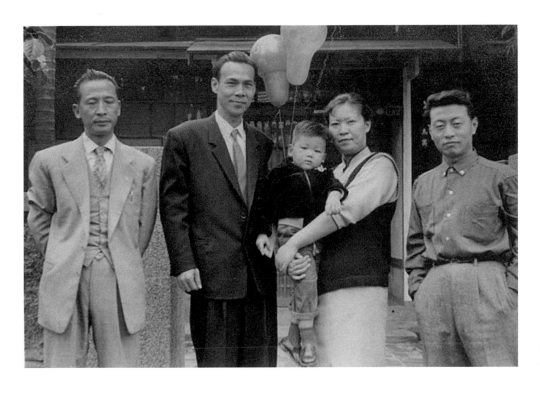

馬電飛夫婦（中）及兒子
與友人合影

　　一九五六年獨子馬立生出生，是重大人生樂事，這年馬電飛已經四十一歲。一九五六至一九六七年的十二年之間，他不曾有臺南風景作品出現，直到一九六八年才再有〈延平郡王祠〉、〈臺南孔廟〉等作。馬氏一生病痛纏身，曾罹患過肺病及肝病，並兩度因車禍而大腿骨折；病痛嚴重影響他的生活與創作。不再出外寫生與他罹患肺病在時間上吻合。馬電飛一九六五年曾借調至國立藝專（國立臺灣藝術大學前身）擔任教務主任，旋因肝病回任成大建築系。病痛讓他欲飛不能，有志難伸，只能回到臺南的畫室中孤單創作。這樣的生命境遇也轉變了他的藝術路徑。一九五六年後，馬電飛的創作形態由「寫生風景」轉為「心境造景」，如〈狂風暴雨〉（1959）、〈奔放〉（1959）、〈飄雪〉（1960）、〈狂〉（1961）、〈懸崖勒馬〉（1961）、〈恨不能飛（嚮往）〉（1963）等，俱為畫家一吐胸中逸／鬱氣之作；藝術風貌也隨之轉變，他在水彩風景中注入了悠遠的文人逸興。〈飄雪〉和〈危橋激流〉於一九六二年入選英國著名之皇家水彩畫家學院畫展，〈狂〉與〈馳騁風雲〉則於一九六三年參加巴黎畫家沙龍展。馬電飛雖然身體有恙，但在創作上依舊神采飛揚、意氣風發，藝術生涯邁向高峰。

▌胸懷色墨開闊奔放，境界灑脫隨性

抽象畫風與筆墨意趣

　　一九六五年開始，馬電飛著手嘗試「抽象畫風」，如〈湖邊古木〉（1965）、〈老幹新枝〉（1965）、〈古樹〉（1966）等。五〇年代末以來，臺灣「現代美術運動」風潮湧動，只要稍有感度的藝術家無不受到衝擊；在這股風潮的浪頭上，馬電飛也躍躍欲試。他的「抽象畫風」並沒有脫離其一慣的藝術調性，而以更為揮灑的筆調讓自然景物消融在色彩與筆觸之間，但形象仍隱約可辨。「抽象畫風」的嘗試，讓他胸懷更為開闊，不再拘泥於眼前景物，也為往後筆意奔放的藝術風格埋下伏筆，造就他晚期更為寬廣灑脫的藝術境界。

專注閱讀的馬電飛

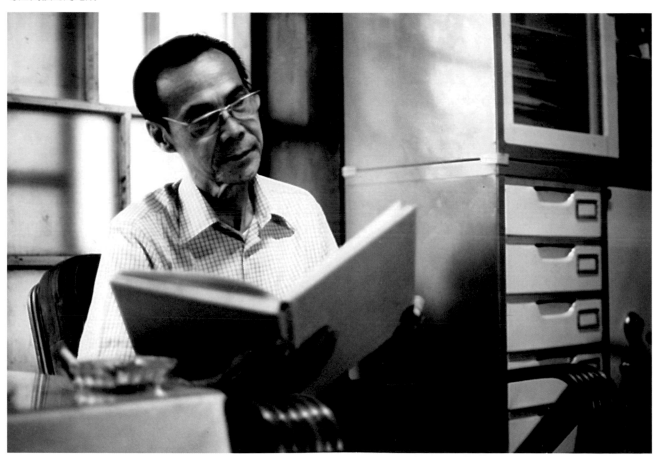

　　一九七○年起，馬電飛開始嘗試以墨彩、宣紙作畫，〈野趣〉（1970）一作開其端；〈野趣〉用濃重的墨色渲暈，淡淡的色彩輕染，筆意縱橫、畫意卻深沉飛揚。早年的水墨經驗被喚醒，滲染在畫中的文人情懷也呼之欲出。〈中國式耶穌聖誕圖〉（1972）、〈高山浮雲〉（1973）、〈觀浪〉（1977）、〈旭日照林〉（1978）、〈踏雪尋梅〉（1982）、〈疏林夕照〉（1987）等都墨彩交融，筆意奔放，而與他的水彩畫風異趣。這些「文人風格」的彩墨畫，滿懷對故鄉的緬懷，堪稱是他的寄情之作。馬電飛從二十三歲離家就學之後，由於動亂而到處流徙，不曾再回過故鄉，應聘來臺後，更由於時局驟變，阻斷了他的回鄉之路。他的故國之思隨著年歲而加深，身形愈顯孤寂。在彩墨作品中，「心境造景」結合「筆墨意趣」，他的生命情境與藝術世界相互融會；幽遠的情懷、濃濃的鄉愁充塞在他的生命裡，也流溢在他的藝術中。

　　〈中國式耶穌聖誕圖〉於一九七二年由外交部領事館轉贈巴西聖保羅聖藝博物館（Museu de Arte Sacra de São Paulo）；一九七六年塑造生平唯一的雕塑作品──〈中華聖母像〉，安放於臺南市開山路天主教座堂側，另尊由中國主教團贈送教宗，收藏在梵蒂岡博物館。兩者都為馬電飛藝術生涯增添不少榮

光。

　　馬電飛的一生奉獻給成大、奉獻給臺南。他於成大退休後，仍繼續在建築系兼課，直到一九九二年生病住院為止。他有點歪斜的嶙峋身影與溫厚的長者風範，永遠是成大校園中、建築系館裡最動人的風景。

▌色墨並用，氣韻美學創新風

　　馬電飛的藝術風格奠基於他早年的藝術養成教育與成長經歷。受到當時中國「進步」美術思潮的影響，年輕的馬電飛心中即已埋下了「中西融合」的理念，並在其藝術旅程中不斷發酵、轉換。馬電飛從大陸帶來的三十幅畫作，大多是毛筆寫生的手稿；他以以筆墨線條勾畫出來的人物的樣貌，神似生動，頗能一窺那個年代中「進步」思潮的美術形貌。

馬電飛（左）於畫展時與
同學合影

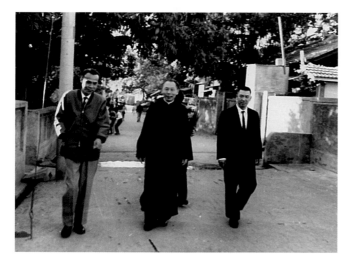

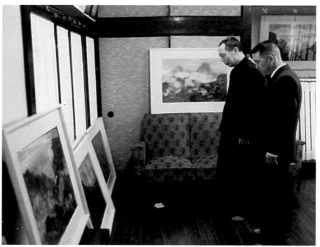

馬電飛「中西融合」的創作取向，更受到臺灣六〇年代以來的美術思潮的激盪。一九六〇年代的臺灣掀起「現代美術」運動，原本平靜的藝壇受到猛烈衝擊，「傳統／現代」、「東方／西方」論戰激烈；馬氏曾嘗試「抽象」創作，也試圖在媒材的變革上尋求創作的突破。對於「中西融合」的議題，他曾在一次座談會中發言指出：

「水墨和水彩的分別，水墨用墨比較單純，不像水彩的強烈，但是兩者的繪畫可混爲一體。我們不必侷限於傳統，不妨大膽的色墨並用，但最重要的是要有氣韻，如果沒有氣韻便談不上藝術的。」[4]

「氣韻美學」是馬電飛藝術的核心價值。一九六〇年代末，他開始以水

[左上圖]
馬電飛（左）到巷口迎接于斌樞機主教（中）

[右上圖]
于斌樞機主教到訪馬電飛家中（旁為祿神父）看畫

[左下圖]
馬電飛與成大好友梁小鴻及郭柏川合影

[右下圖]
馬電飛在家門口

4 馬氏在中國畫學會主辦以「水墨與水彩是否融為一體？」為題的座談會中的發言。《聯合報》，1969年8月10日。

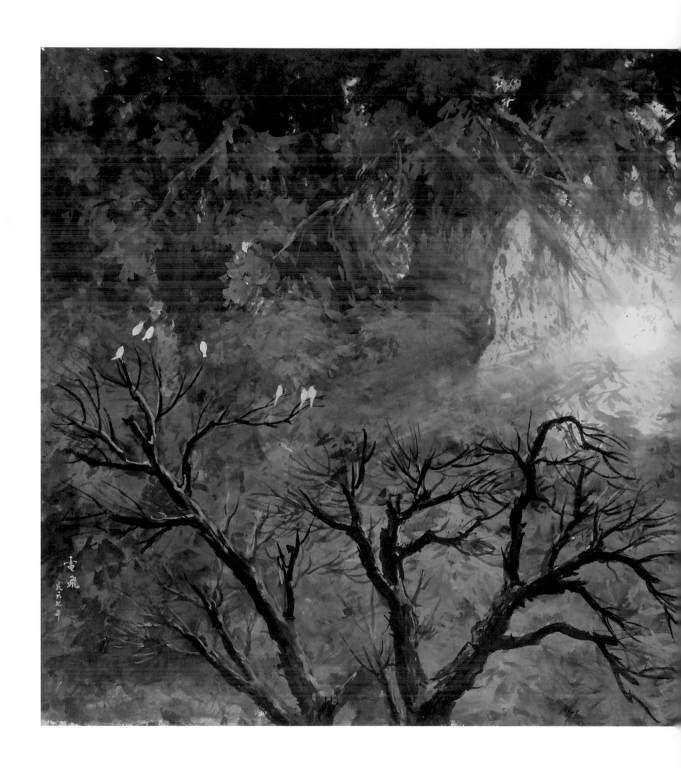

墨、水彩並用的方式在宣紙上作畫，追求東方的美學意境，開創出饒富「韻味」的個人風格，為臺灣美術增添新鮮的內涵。著名的藝術評論家虞君質曾為文評論馬電飛的藝術，謂：

「馬教授作品似已完全脫出了形式模仿的束縛，用了饒有詩意的筆觸，表現造物之奇與煙雲之美。而全部作品的風格又純是東方式的，此在東西文化交流的今日，這一次的展出，對於水彩畫具有重大的意義的。」[5]

5　參見《中央日報》，1960年4月22日，第8版。

超俗絕塵，造化在手

初抵臺南，馬電飛即以數十幅風格獨具的「臺南風光」讓畫壇驚豔。
一九五九年首次個展於臺南社教館，一九六○年再個展於臺北市中山堂，從

[跨頁圖]
馬電飛　旭日照林　1978
64×123.5cm

6　參見許景重，〈馬教授電飛傳略：煙雲景色已迷濛　文人典型應猶在〉，《炎黃藝術》48期（1993.8）：頁18。又，許景重為馬電飛生前摯友，成大中文系教授。

此聲名鵲起，奠定了他在臺灣畫壇的地位。隨後，他的畫風從寫實的「臺南風光」轉換到寫意的「心境造景」，藝術內涵也不斷進化，而隨著墨彩與宣紙的運用，讓「筆墨意趣」融入水彩藝術中，將「氣韻美學」發揮得更為淋漓盡致。

許景重在〈馬教授電飛傳略——煙雲景色已迷濛　文人典型應猶在〉一文中，對其畢生藝術成就作出恰如其分的總結：

「先生之畫，畫如其人，有中國文人典型風範。觀其作品，雅澹空靈，創以中國水墨，探合西方水彩，繪山山巖海浪，或流水田塍，或夕照晨曦，或漁村農舍，雲霧之迷濛景色，如真似幻，超俗出塵，似國畫而實水彩，是西畫而滲水墨，參國畫之傳統，摹西畫而革新，以知先生胸羅逸氣，落筆有過於人者。」[6]

馬電飛作畫時的專注神情

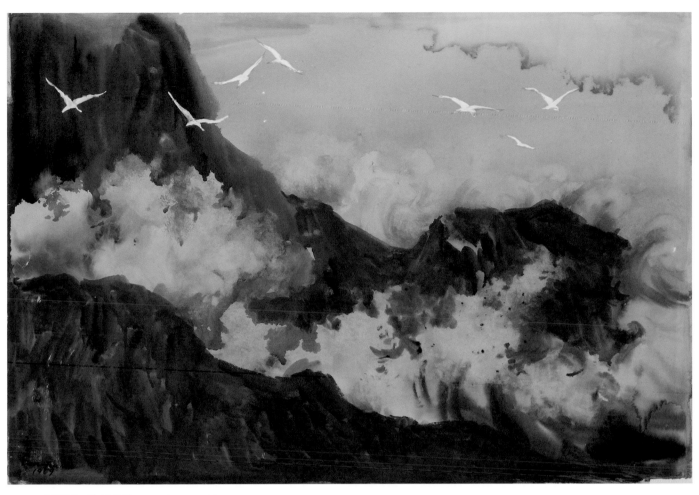

馬電飛　海鷗戲浪　1969　55×79cm

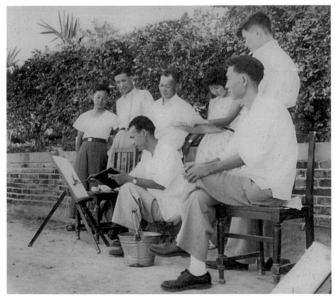

馬電飛於戶外寫生教學

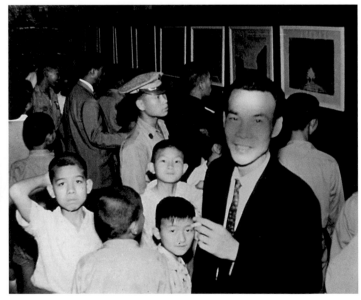

1960年代，馬電飛在臺北中山堂開畫展。

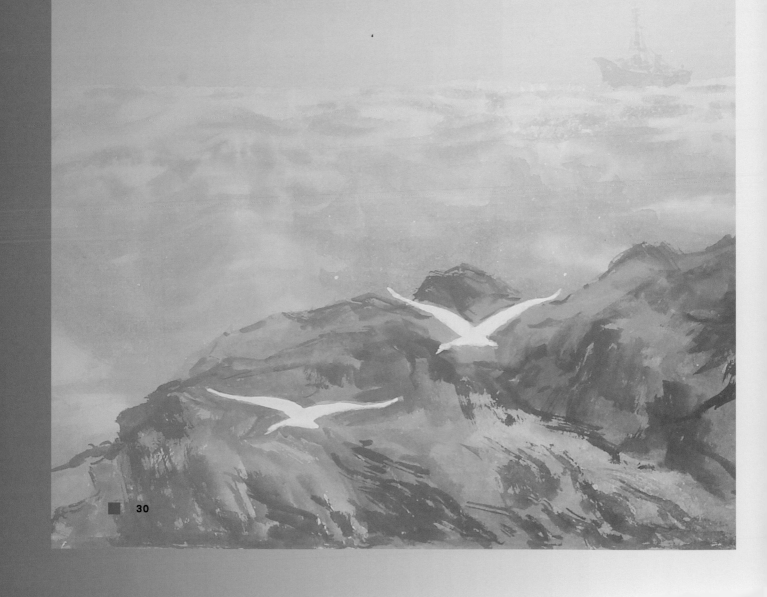

3.
馬電飛作品賞析

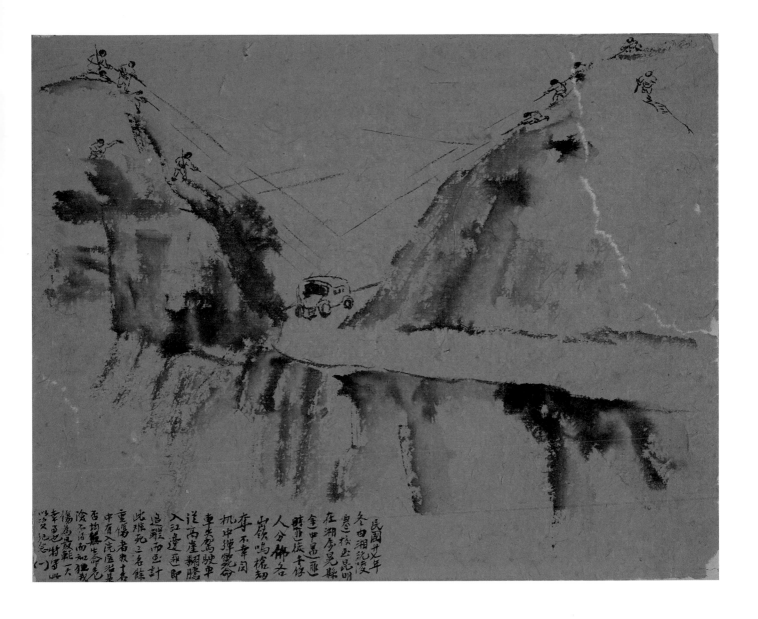

馬電飛　遇劫記一

1938　水墨、紙本　26×32cm

　　「民國二十七年冬由湘沅陵遷校至昆明，在湘屬晃縣途中遇匪，時匪徒十餘人分布各山嶺鳴槍劫奪，不幸司機中彈斃命，車失駕駛，車從高崖翻騰入江邊，匪即追蹤而至。計此難死三名，餘重傷者數十名中有入院醫治，是否均無生命危險不得而知，獨我傷為最輕，一大幸事也。特寫此以資紀念」。這是馬電飛在〈遇劫記一〉中的題記。〈遇劫記〉連作計有七幅，描繪藝專遷校途中遭匪徒搶劫的歷程，驚悚萬分，表述了那一代人在動亂時局中的艱難處境。

　　〈遇劫記〉是馬電飛在事件過後憑著記憶所作，卻生動逼真，如臨現場。本連作以水墨創作；一九三八年他入學藝專不久，除了展現其藝術天分，也預示往後「中西融合」的藝術走向。

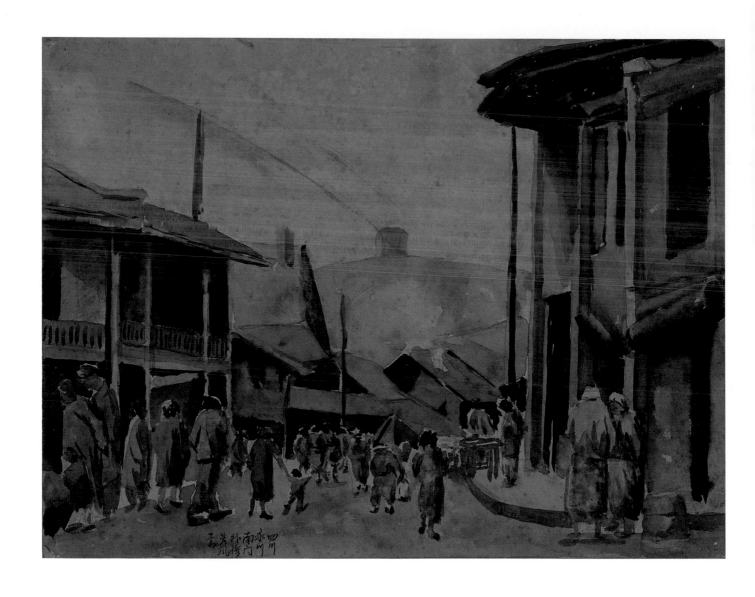

馬電飛　四川永川南門外街頭風景

1942-1943　水彩、紙本　24×31.5cm

　　〈四川永川南門外街頭風景〉繪於一九四二至一九四三年間,同一時期另有〈四川洪爐
場街頭〉一作。這是馬電飛傳世最早的水彩作品,寫生地點為四川永川烘爐場,是任教的
「國立第十五中」所在。

　　從人群的衣著形貌來看,作畫時間為冬天。街上人群甚多,或佇立、或交談、或行走,
應該是一條熱鬧喧嚷的街道,卻不見吵雜聲。街上的二層樓街屋及中央的斜屋頂平房,具有
十足永川烘爐場的風土調性,森冷陰鬱,也帶著幾分肅穆氣氛。

　　〈四川永川南門外街頭風景〉水色渲染、筆法明快,景色與人物神態的掌握簡要精準。
從本作可以一窺馬電飛早期水彩畫的樣貌,也是「重慶時代」留存在臺灣的重要畫作之一。

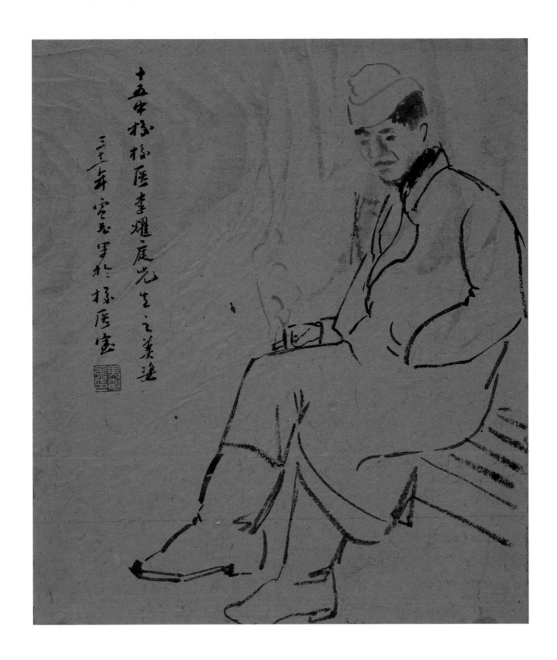

馬電飛 校醫

1942　水墨、紙本　30.5×25.5cm

　　一九四一至一九四三年間，馬電飛從「國立藝術專科學校」畢業後，先後在「國立第十六中」、「國立第十五中」教書，手邊留下了十八幅人物速寫，〈校醫〉即是其中之一。依畫上的題記，畫中人物為「第十五中」校醫李耀庭先生。風衣、長筒靴應是當時的普遍穿著，而人物眉宇深鎖的神情，似乎也透露了在那個艱困時局中，人的內心狀態。

　　隨身攜帶紙筆，是那個年代畫家的標準裝備，不經刻意安排，身邊人物隨時都可入畫。馬電飛的「人物速寫」全都是「毛筆寫生」；用傳統筆墨描繪生活人物，也是一九三〇年代以來的美術風尚，「藝專」名師如：林風眠、吳大羽、關良、呂鳳子等都是個中好手。馬電飛當然也深受時潮薰染。

　　〈校醫〉線條簡練、筆韻充足，不僅留住了當時人物的神情，也刻畫出了時代的樣貌。

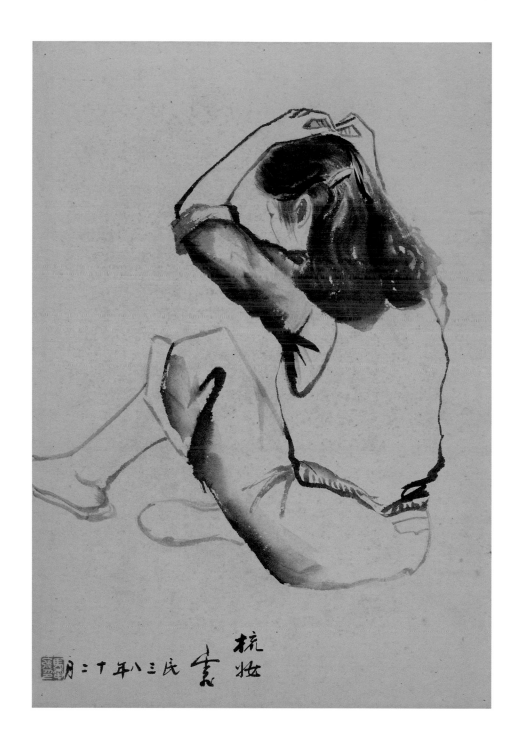

馬電飛　梳妝

1949.12　水墨、紙本　39.5×27cm

　　〈梳妝〉註明畫於一九四九年十二月，畫家不曾表明畫中人物的身分，但日期的題記為
人物的身分留下了線索。馬電飛與夫人吳書真女士於一九四九年十月十八日結婚，十二月即
畫此作。新婚燕爾，親密之情自然流露，畫中人物幾可確認為馬夫人。又「梳妝」題材應為
親近之人而畫，且其姿態應是在榻榻米上的坐姿，符合當時他們住在學校日式宿舍的事實。

　　〈梳妝〉先以墨線勾描，再以淡墨輕染，筆法明快、洗練，夫人秀麗的身影躍然紙上。
墨色淡染的運用，使〈梳妝〉與大陸時期純粹用墨線勾繪的人物速寫大異其趣，更能呈顯出
馬夫人婉約的青春氣息，也寫出一幅親切的生活小景與年輕夫妻間的畫眉之樂。

馬電飛　黃昏

1949　水彩、紙本　27×39cm

　　彩霞與藍天相互襯托，暑氣尚存，一副我們熟悉的景象；畫家逆光作畫，房舍、樹影則與明亮的天空形成強烈對比。陽光耀眼，氣候燠熱，空氣中帶著某種熟悉感，我們似乎可以感受到畫中的溫度與濕度。高大的椰子樹影透露出景點的地理緯度，一種屬於南臺灣的風情不言自明。

　　〈黃昏〉缺乏地誌上的明確性，但從房舍的樣子及「地利」的條件來看，寫生地點應在「臺灣省立工學院」（成功大學前身）旁邊的軍營附近（另一幅畫於一九五○年題名為〈營區旁〉的作品畫有相同的房舍）。而從畫中空氣的黏濕度與灼熱感來看，創作時間應該是在五、六月之間。

　　馬電飛初到臺南，對南臺灣的風土景物感到新鮮。〈黃昏〉畫出熱帶空氣，也畫出我們肌膚的直接感受，畫風由大陸時期的陰鬱轉向明朗。

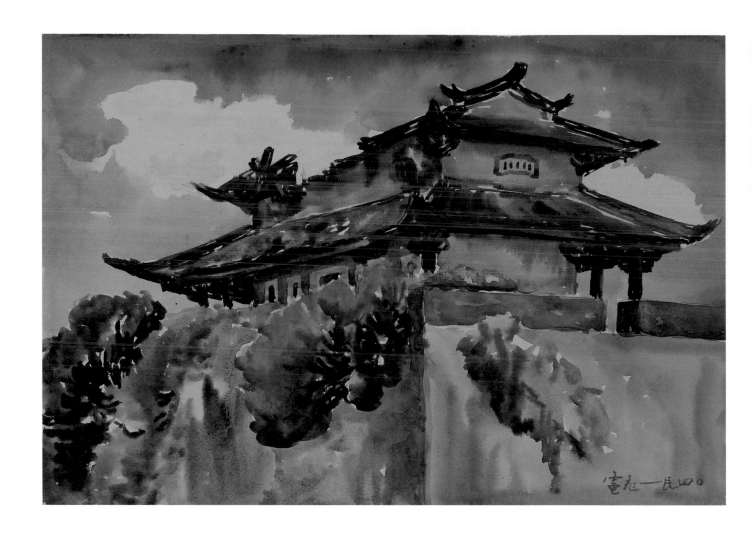

馬電飛　古城樓（右頁圖為局部）

1951　水彩、紙本　27×39cm

　　〈古城樓〉從城樓形制研判，畫的是整修以前的臺南東門城樓。臺南東門城建於清代雍正時期，位於東門路、勝利路圓環上，原名為大東門，又稱迎春門、東安門，為府城八大城門之一，是臺南著名勝景。

　　〈古城樓〉中頂層屋頂已部分崩塌，年久失修的牆上長出雜樹，時間跡痕明顯；馬電飛面對傾圮的城樓，彩筆輕揮，不假刻畫，卻充滿了時間的滄桑感。

　　「財團法人臺南文教基金會」所保存的一幀拍攝於一九三九年的「東門城」的老照片，當時城樓仍十分完整，長榮中學的學生還可以爬到城樓上拍照，但十二年之後的〈古城樓〉已不復當年。目前的城樓在一九七五年依原貌重修，而馬電飛的〈古城樓〉正好提供一個歷史的對照，讓人無限緬懷。

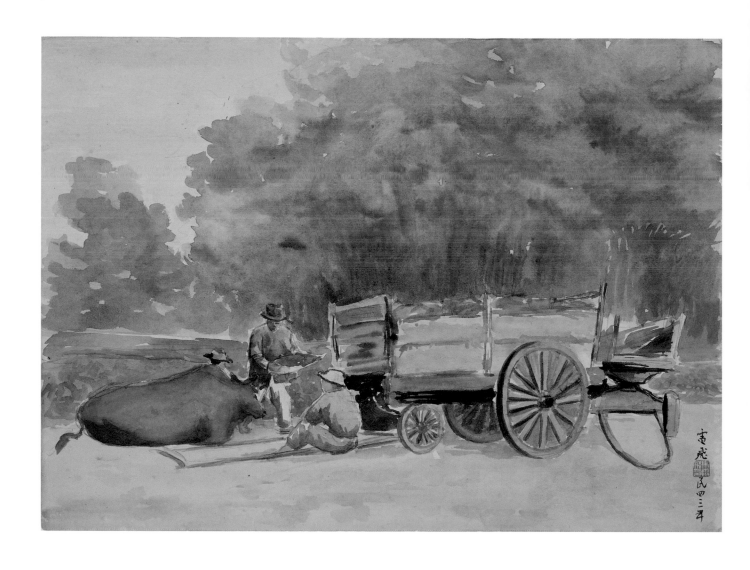

馬電飛　牛車

1954　水彩、紙本　40×55cm

　　黃牛卸下車軛在牛車旁伏地休息，牛車夫席地而坐，另一人正手捧畚箕靠近……，這似乎是一幅搬貨牛車在工作間隙暫時歇息的畫面。這種場景是光復初期尚處在農業社會階段的臺灣常景。

　　〈牛車〉創作於一九五四年，馬電飛把主題安排在一大片樹林之前，更襯托出一種舒緩的氣氛；而人、牛與牛車之間親近和諧的狀態，頗能表現出的早期臺灣社會的調性，純樸，卻閒適而自在。戰後初期，「牛車」仍是臺灣貨物運送的主力，而馱獸以黃牛為主，水牛較少。許多牛車主往往組成牛車隊，包攬貨運業務，在路上形成長長的車隊，場面壯觀。

　　馬電飛的〈牛車〉，以舒暢的筆調表現臺灣的鄉土風情，頗能勾起一股鄉愁情懷。

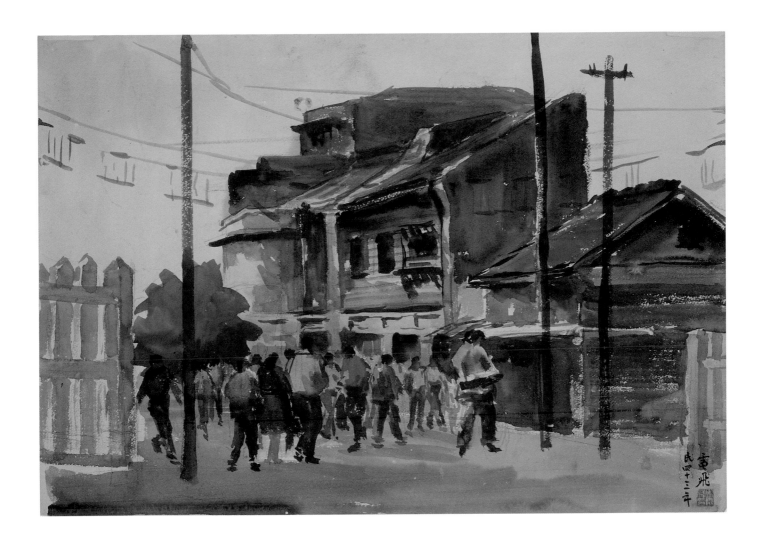

馬電飛　臺南東門平交道

1954　水彩、紙本　39×55cm

　　交通尖峰時段，站在「東門平交道」前看火車通過，是老臺南人最難忘的生活記憶之一。

　　〈臺南東門平交道〉畫於一九五四年，當時「東門平交道」還是臺南重要的交通節點。「東門車站」尚未廢站，就在平交道南邊不遠處，而昔日號稱不夜點心城的「東門圓環」就在西邊五十公尺處。由於交通流量大，平交道有人力看巡，搖旗示警，形成臺南特殊的街道景觀。

　　〈臺南東門平交道〉描繪人群穿越馬路，沒有車輛經過，看來倒有幾分悠閒的感覺。前景的三根電線桿，畫家一筆畫下，占據畫面中央的街屋，則以淡彩渲染，下筆俐落，完全掌握住了那個特定年代的街道景致。

　　圓環點心城於民國五十七年拆除，平交道也改建為陸橋，〈臺南東門平交道〉為臺南留下歷史見證。

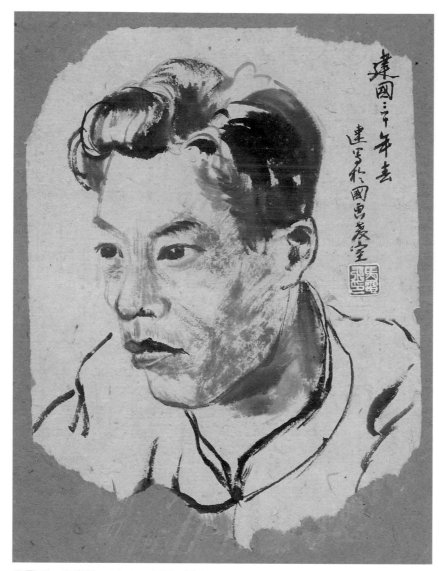

馬電飛　自畫像　1941　水墨、紙本　24×18cm

馬電飛　自畫像（右頁圖）

1956　水彩、紙本　34.5×25.5cm

　　馬電飛的〈自畫像〉筆調嚴謹，明暗層次分明，用色也顯得節制，在他的創作脈絡中，不論在畫法或風格上，都顯得十分獨特。〈自畫像〉臉上帶著肅穆表情，也流露出淡淡的寂寥氣氛，畫風與他一向色彩渲染、揮灑自在的風景作品，調性迥異。

　　創作〈自畫像〉的同一年，獨子馬立生出生，這是馬電飛的人生樂事，這年他已經四十一歲，而他罹患肺病也在同一時間；這個時候他的生命情境憂喜交集，〈自畫像〉中的馬電飛臉上是否因此而籠罩著一層抑鬱之氣？

　　另一幅畫於一九四一年的〈自畫像〉，是學生時代的作品，年輕的馬電飛臉上表情顯得凝重，似乎也滿懷心事。透過〈自畫像〉，畫家仔細端詳自我，望見自我內在隱微的一面，也透露給我們得以進一步窺視馬電飛藝術內涵的一把鑰匙。

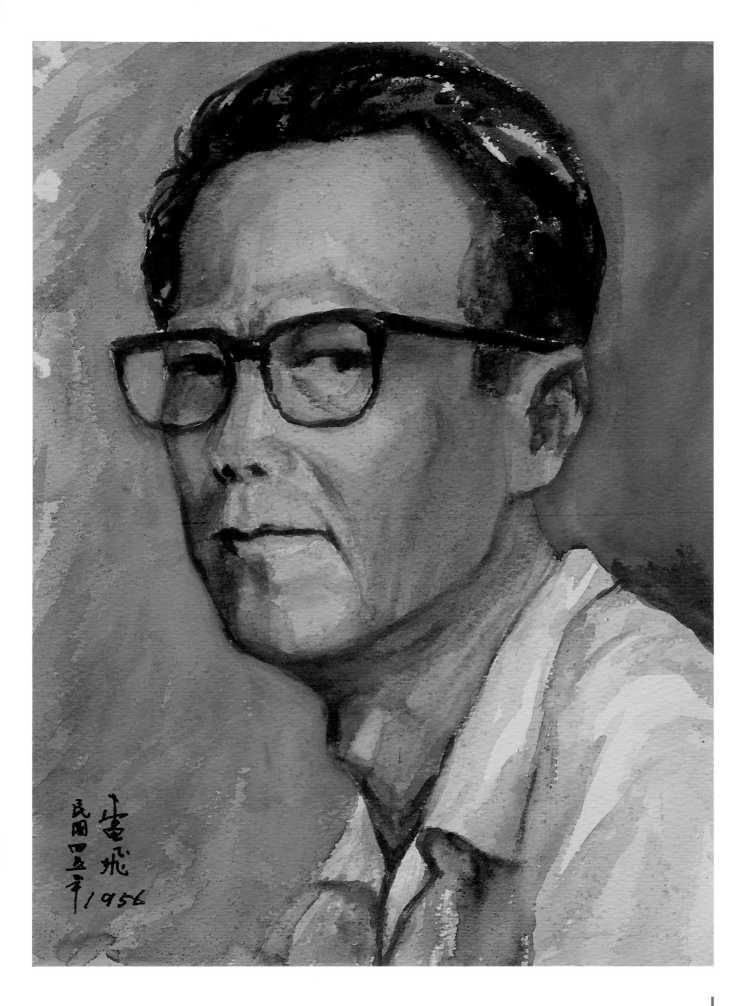

馬飛
民國四五年
1956

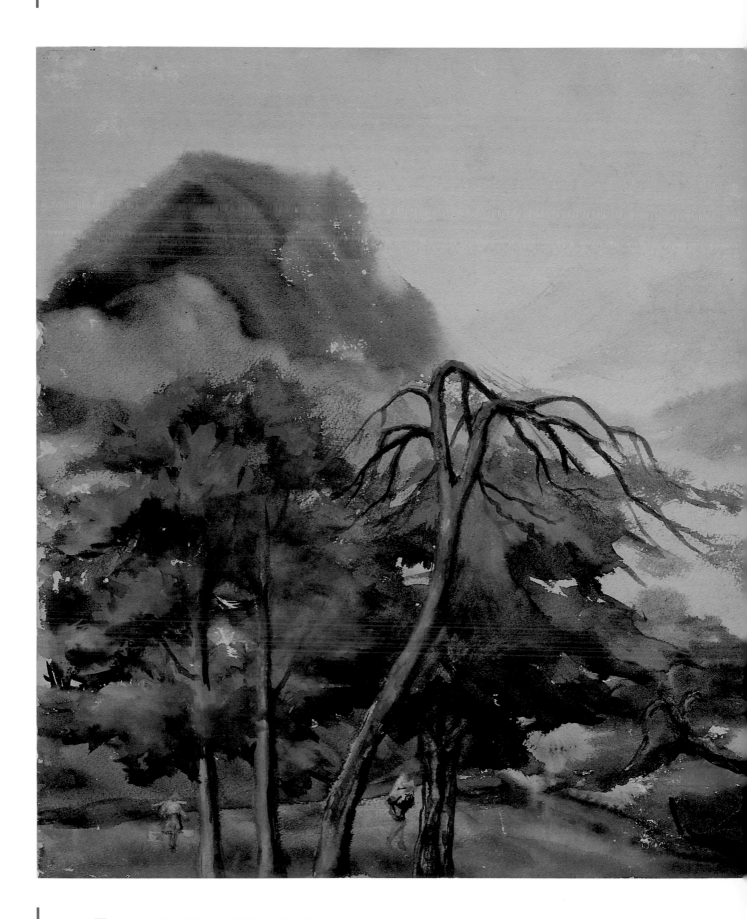

馬電飛　山村子

1957　水彩、紙本　38.5×55cm

　　馬電飛的創作在一九五六至一九六七年十二年
之間不再出現「臺南風景」，創作方向轉為「心境
造景」，〈山村子〉則是畫風轉變的關鍵作品。
〈山村子〉畫於一九五七年，可能是身體狀況改變
了他的生命情境，也改變了他的創作取向。

　　〈山村子〉以大筆渲染，忽略了細節，景物消
融在藍色統調中，彷若雲煙供養的「文人山水」，
境況幽遠直抒胸臆。馬電飛的〈山村子〉是一種風
格雛形，開啟了往後「心境造景」的藝術之路。

　　「心境造景」融合文人心境與對故國的追憶。
畫〈山村子〉這一年，馬電飛離開家鄉鹽城已經
二十年了，來到臺灣也十年了，畫境的轉變，其實
也是心境的轉變。

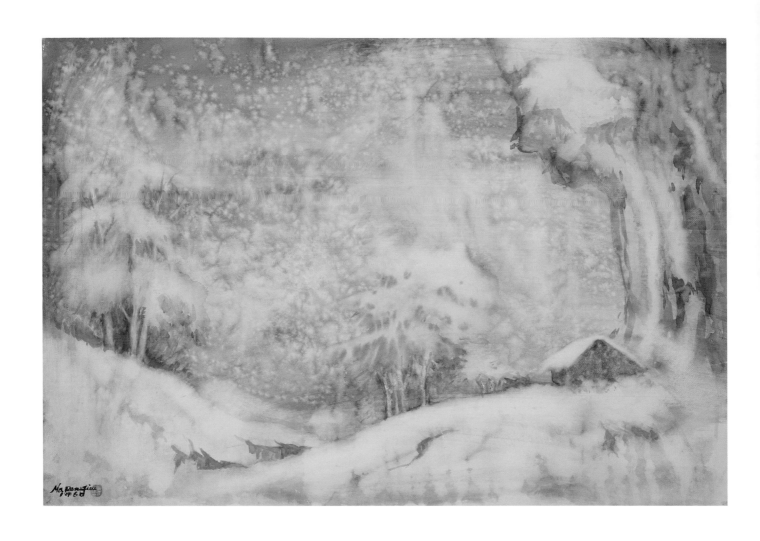

馬電飛　飄雪（右頁圖為局部）

1960　水彩、紙本　52.5×76.5cm

　　〈飄雪〉創作於一九六〇年，而於一九六二年與另一幅作品〈危橋激流〉同時入選由英國女王伊莉莎白贊助的倫敦「皇家水彩畫家學院畫展」，並被評價為同期參展的五百二十五幅畫作中市值最高的一幅。此時馬電飛已確立他在畫壇上的聲望。

　　馬電飛的創作方式不斷研究創新，藝術修為也不斷的精進。〈飄雪〉中他使用多種不同的創作技巧，不假刻畫，便自然形成了一片白茫茫的雪景，頗有「造化在手」的味道。

　　雪景並非臺灣的日常景觀，而是來自他對故鄉記憶的「造景」之作。馬電飛對故國景色似乎了然於胸，俯拾可得；雖是「造景」之作，卻充滿臨場感而不流於空泛，更顯示他的畫藝日臻精湛。

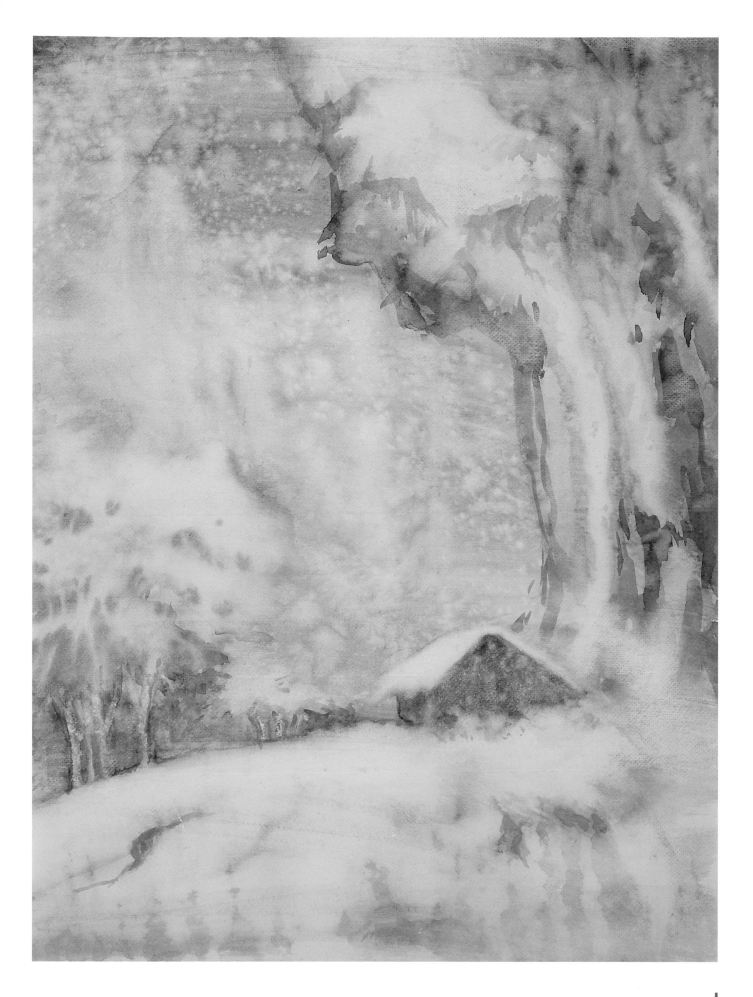

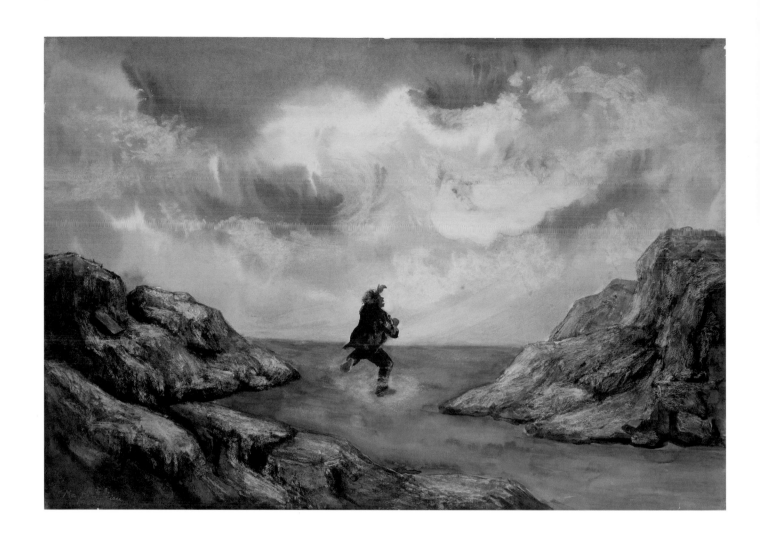

馬電飛　狂（右頁圖為局部）

1961　水彩、紙本　53×76.5cm

　　一九六三年馬電飛以〈狂〉與〈馳騁風雲〉入選法國「巴黎藝術家沙龍」，曾獲法方高度評價。

　　〈狂〉在手法上嘗試各種技法，用水衝、用刀刮，用砂布磨、用顏料潑灑……而製造出一種堅實的質感，改變一般水彩畫給人的刻板印象。畫中的主角是風雲湧動的天空前狂亂呼喊的人物，這也與他往常以閒適的風景為主的畫風大異其趣。

　　在馬電飛的創作脈絡中，〈狂〉顯得突然；但一九六三年的〈恨不能飛（嚮往）〉一作，似乎對〈狂〉作了註解。〈狂〉入選「巴黎藝術家沙龍」時，有經紀公司邀請他前往歐洲發展，馬電飛因當時身體健康狀況欠佳而予婉拒。他這幾年雖然逐漸攀向藝術高峰，但也有強烈的欲飛不能的感慨，〈狂〉正是其心境的寫照。

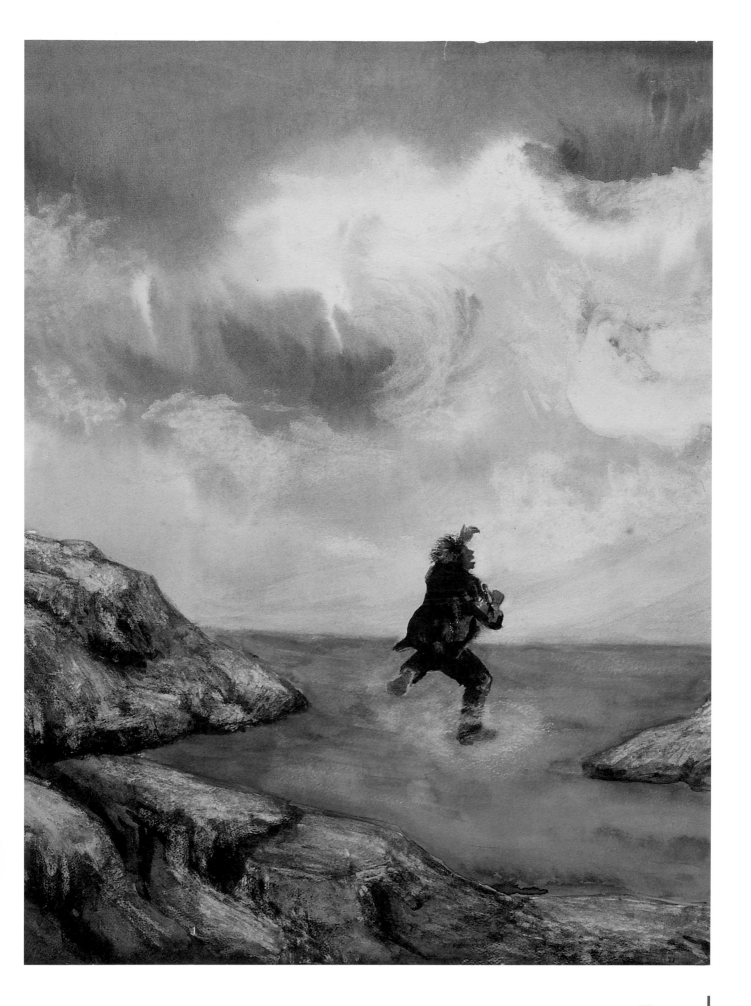

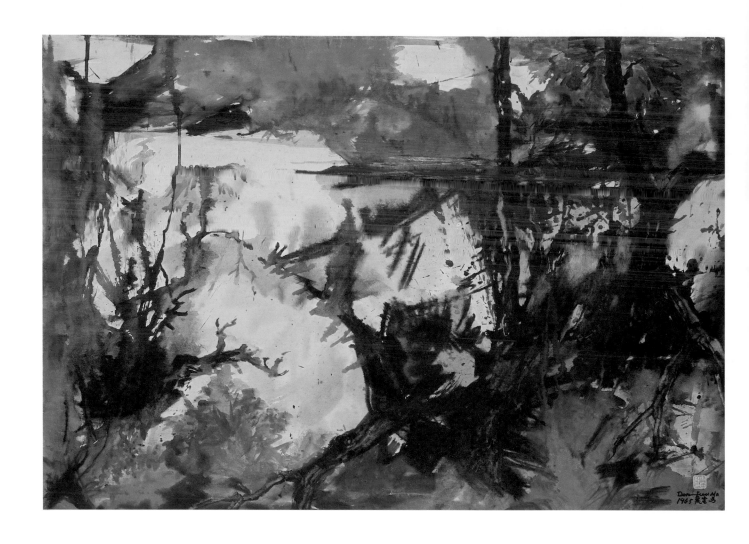

馬電飛　湖邊古木（右頁圖為局部）

1965　水彩、紙本　54×78cm

　　一九六五年馬電飛開始嘗試「抽象」創作，〈湖邊古木〉是其中之一。一九六〇年代以來，臺灣畫壇掀起以抽象為導向的「現代美術運動」，許多畫家都深受衝擊。一九六五年，馬電飛借調至板橋國立藝專任職，親炙這股風潮，並重新調整他的創作方向。

　　〈湖邊古木〉自然形象已完全消融在筆墨與色彩中，筆觸與線條顯得十分即興，完全不被對象所侷限，水分與色彩交融，超脫形體之外，畫意更為舒暢自在。本作是否使用「墨彩」有待進一步研究，但畫中卻有濃厚的「水墨韻味」。

　　一九六〇年藝評家虞君質曾說：「馬教授作品似已完全脫出了形式模仿的束縛，用了饒有詩意的筆觸，表現造物之奇與煙雲之美。」可以用來作為〈湖邊古木〉的註腳。

馬電飛　延平郡王祠

1968　水彩、紙本　38×53.5cm

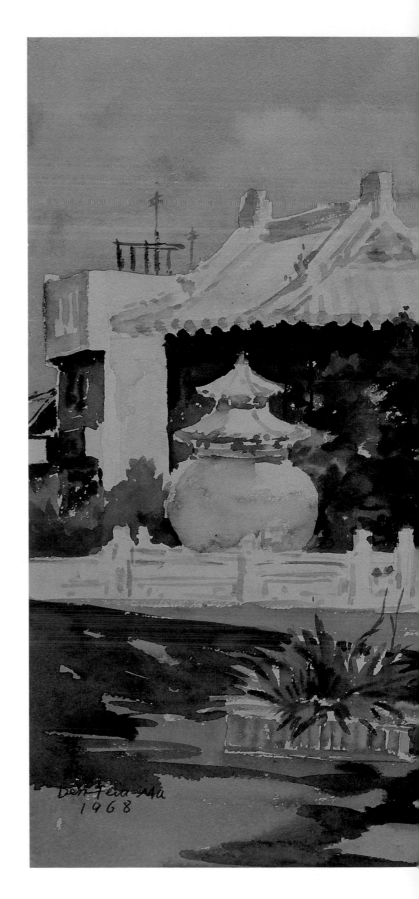

〈延平郡王祠〉畫於一九六八年，這是自一九五六年以來，隔了十二年之後馬電飛再度創作的「臺南風景」。重新走向戶外，推測應與他的健康狀況好轉有關。

「延平郡王祠」現貌為一九六三年重建，屬中國北方式建築風格。馬電飛並未選擇主建物為對象，而是由內向外取景、讓照壁與山門一起入畫；這種取景方式比較像是日常小景，卻能表現出「延平郡王祠」宏偉莊嚴的殿宇氣氛，可謂匠心獨運。

〈延平郡王祠〉在午前陽光照耀下，紅牆綠瓦與周邊景物，無論色彩與明暗均形成強烈對比，愉悅而耀眼，是馬電飛創作中難得的「陽光」之作。隨後，他的「臺南風景」再度中斷，而與他第一次大腿骨折的時間點吻合。

馬電飛　野趣

1970　彩墨、宣紙　72×137cm

───────────────────────────────

　　〈野趣〉是馬電飛第一幅以彩墨、宣紙創作的作品。他一向致力於各種畫法的嘗試。
「中西融合」的藝術理念從學生時代以來就已深植在他的心中，如何在傳統文化精髓的宣紙
上表達西方水彩的特色，一直是他不斷研究的重要藝術課題之一。

　　一九七〇年開始，馬電飛開始了水彩和宣紙的融合工作，從各種畫紙、各種水彩顏料、

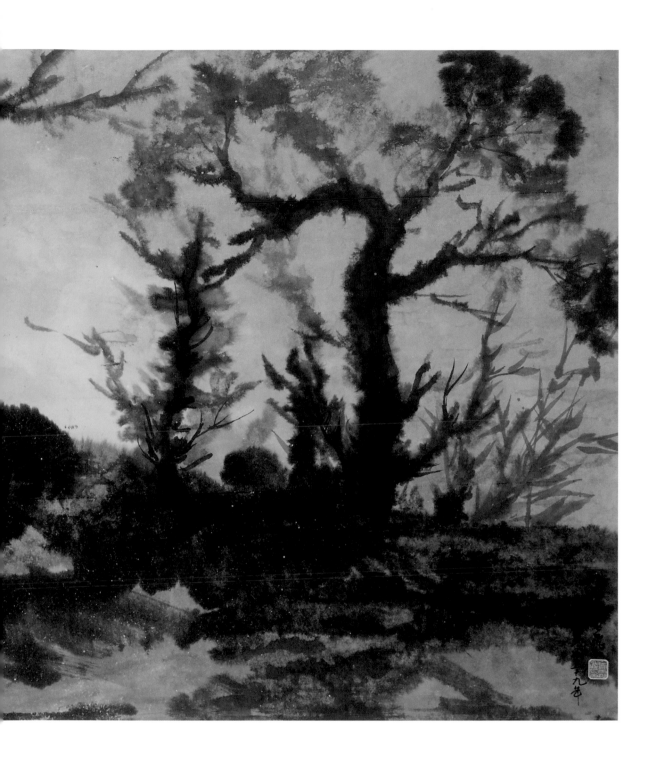

不同的濃淡配比、墨乾的時間、渲暈的效果……，都成了他探索的目標，而〈野趣〉則是此種探索的初步成果。

〈野趣〉以墨色為主調並配合淡彩的運用，而宣紙的暈渲效果讓墨彩更顯淋漓，「筆墨」韻味摻雜著胸中塊壘，帶著濃濃的文人味。此後彩墨、宣紙成了主要媒材，馬電飛的藝術創作再啟新貌。

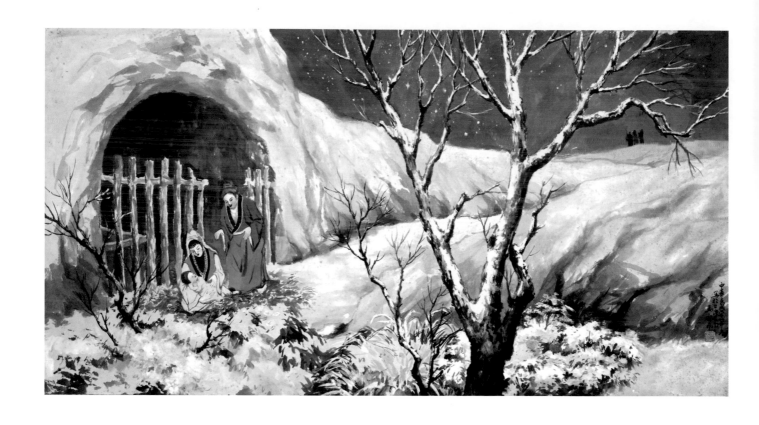

馬電飛　中國式耶穌聖誕圖

1972　彩墨、宣紙　82×163cm　巴西聖保羅聖藝博物館典藏

　　〈中國式耶穌聖誕圖〉於一九七二年十二月二十二日由外交部領事館贈送巴西聖保羅
「聖藝博物館」，並在該館舉行揭幕儀式。本作以宣紙、彩墨創作，融會了東西方風格，以
「山水筆法」描繪北方冬天的景物；白雪皚皚，草木披上一層白色外衣，而畫中人物栩栩如
生，均著傳統服裝，東方風味特別濃厚。

　　馬電飛是虔誠的天主教徒，偶有教義繪畫的創作，但多為自娛之作；〈中國式耶穌聖誕
圖〉乃應巴西「聖博館」之邀而作，不但尺幅較大、畫法工整，也刻意突顯民族風格。

　　二〇一五年五月，「馳騁飛揚——馬電飛百年紀念展」在臺南市文化中心舉辦，臺南市政
府透過外交單位，與「聖博館」取得聯繫，特地重新拍攝圖檔提供展覽使用，為本作繼續編
寫故事。

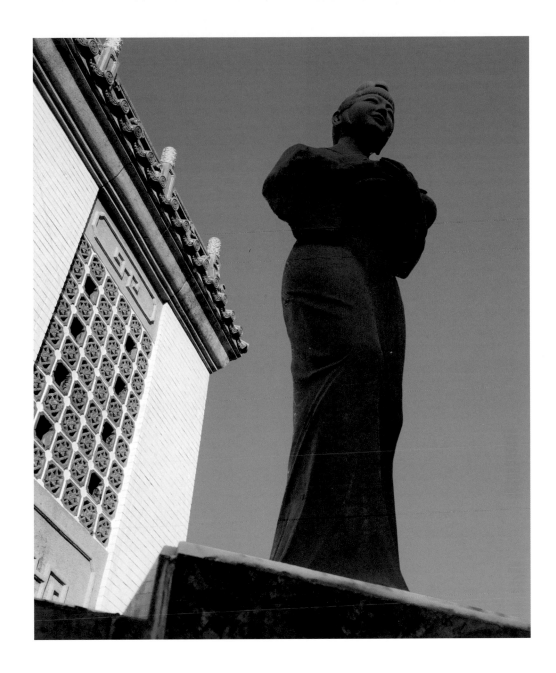

馬電飛　中華聖母像

1976　銅　高175cm

　　一九七六年馬電飛受當時中華聖母主教座堂主任李鴻臯神父所託，在聖堂左側空地，塑造一尊聖母像，命名為〈中華聖母像〉。塑像為東方婦女穿著傳統服飾懷抱嬰兒的形像。馬電飛認為，塑造中華聖母像，是為了突破天主教一直延用外國式的聖母像，國人有扞格不入之感，中華聖母則顯得親切多了。

　　〈中華聖母像〉於一九七六年在成功大學建築系研究室中塑造，同年完成。〈中華聖母像〉高一百七十五公分，馬電飛生平首次從事塑像創作，憑其長年的藝術修為，成功達成聖母塑像的託付，成果並為各界所推崇。同模另尊塑像由中國主教團于斌樞機主教代表臺灣教區贈送給教宗，目前保存於梵蒂岡教庭。

　　〈中華聖母像〉完成後一直安設於臺南開山路主教座堂左側，成為臺南重要文化資產之一。

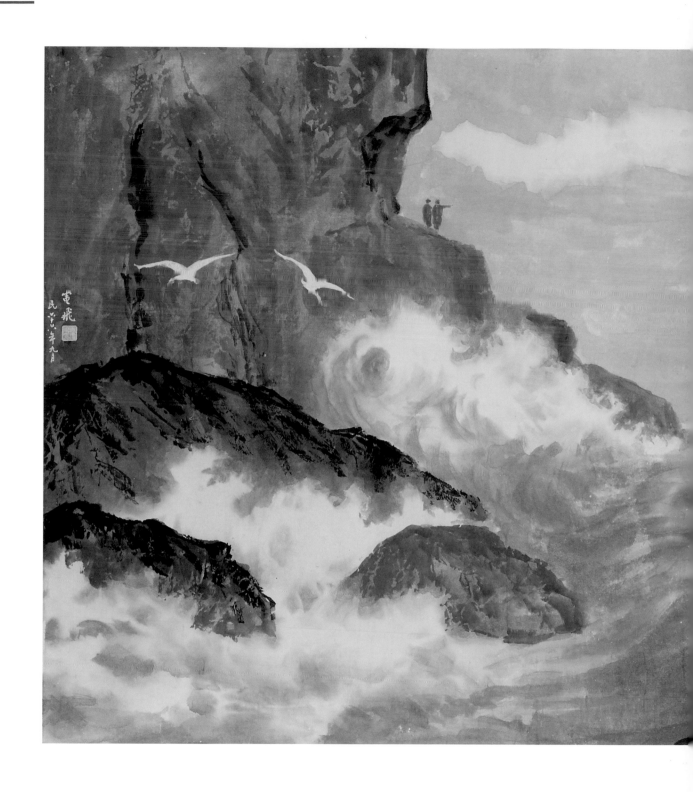

馬電飛　觀浪

1977.9　彩墨、宣紙　72.5×139cm

　　〈觀浪〉一直掛在馬電飛的書房中，他對這幅畫似乎另眼看待。〈觀浪〉描繪出藍天白雲下，海鷗飛翔、白浪滔天的景像，而觀浪者以渺小的身影面對巨大的自然力，如畫江山，卻也讓人有「亂石崩雲，捲起千堆雪」的喟嘆感懷。

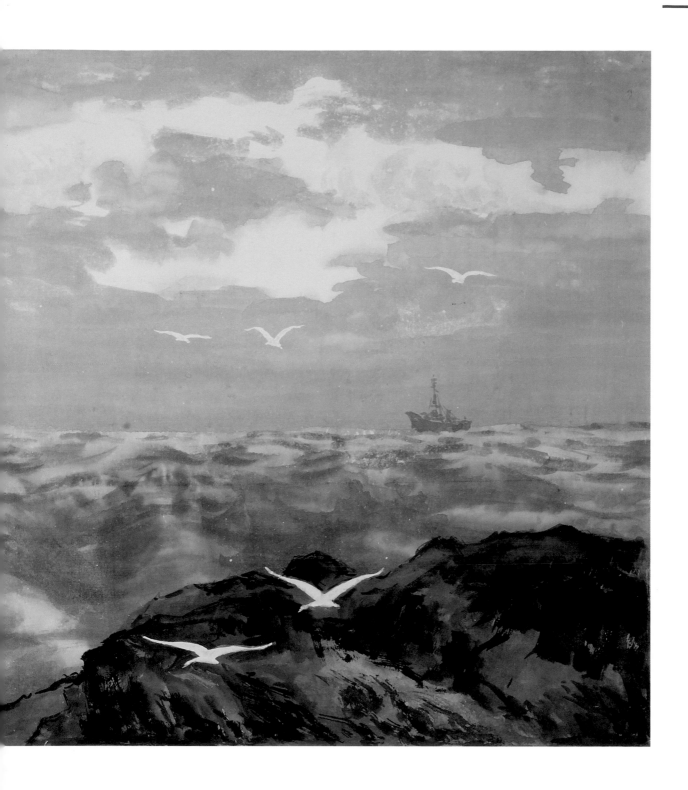

　　馬電飛長住臺南，生活看來平靜，他的生命卻屢經流徙與磨難。這年已經六十二歲了，〈觀浪〉是否也是一種歷練之後的豁達，人生景觀因而顯得更為壯闊！

　　「海鷗」與「海浪」是馬電飛創作中多次出現的主題。「海鷗」一如他較早期的「奔馬」，馳騁與翱翔對他而言，有一種特別的嚮往。

　　〈觀浪〉屬彩墨宣紙作品，「筆墨」更為洗練，氣韻靈動直抒胸臆，他的畫風邁入新的境地。

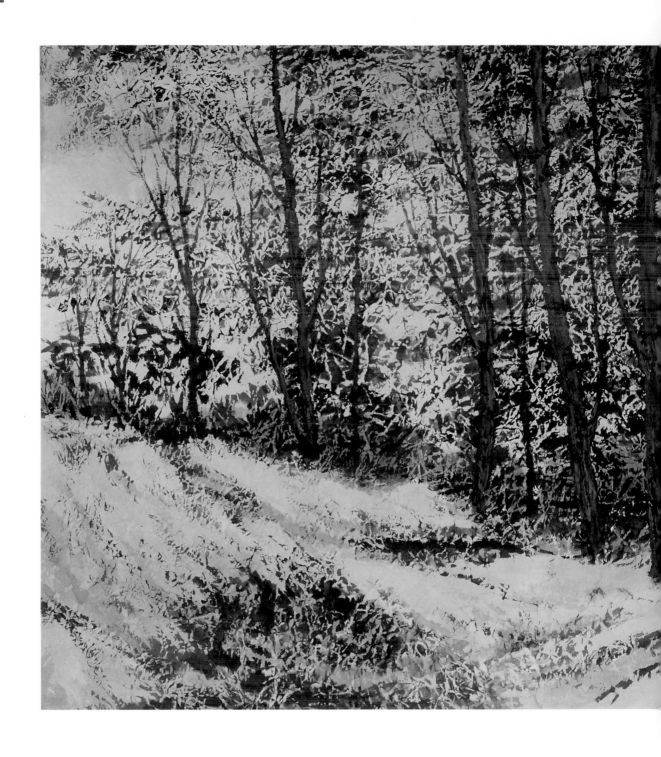

馬電飛　踏雪尋梅

1982　彩墨、宣紙　69×135cm

　　〈踏雪尋梅〉獨特的「蒼茫」感，在馬電飛藝術脈絡極為少見。其子馬立生曾回憶馬電飛作畫的情形：「有時候讓顏料滲透到紙背面翻過來畫，有時候又把畫紙揉成一團後再展開作畫。」「有時後畫好之後，上邊裁一刀、下邊裁一刀、左邊裁一刀、右邊又裁一刀……，父親每幅畫的尺寸常常都不是固定的。」這些對馬電飛創作情況的描述，可以從〈踏雪尋

梅〉尺幅（比標準紙稍小）及特殊的筆觸中得到印證。

　　年歲越長，馬電飛的故國之思日益深切。從一九三八年離開江蘇鹽城老家，至今已將近半個世紀，他逐漸埋入鄉愁之中，而對眼前的景物漸失熱情。藝術家以家鄉的北國雪景轉化鄉愁為淡淡的詩意，咀嚼著自我的生命情境。

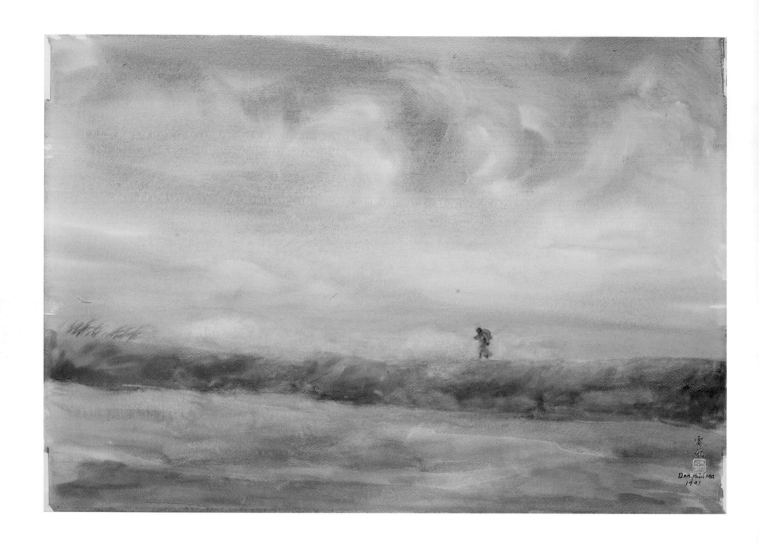

馬電飛　風塵僕僕

1991　水彩、紙本　55×79cm

　　〈風塵僕僕〉完成於馬電飛生命晚期。一九八九年他曾因肝癌在成大醫院開刀，出院後繼續回到成大建築系上課，只是歷經艱難，身形益顯孤單。〈風塵僕僕〉中的人物，在無邊天地間獨自奔波，更顯形單影隻，空氣中充塞著寂寥感。這是否就是藝術家心境的寫照？

　　在一九六〇年代裡，馬電飛陸續創作多幅馬在曠野奔馳的作品，而今，曠野中的奔馬換成了孤獨的人影。〈風塵僕僕〉完成後兩年，一九九三年七月六日，馬電飛病逝臺北榮總，「風塵僕僕」地走完一生，既波折，也璀璨。

　　藝術境地總是和人生旅程同步，藝術「造景」其實就是生命「心境」；人生走到哪裡，風景也就到哪裡。〈風塵僕僕〉也可以看作是藝術家晚年對人生的一種註解。

馬電飛生平大事記

．陳水財製表

1915	・出生於江蘇省鹽城縣金豐鎮馬沿莊，父親馬壽齡，母親馬沈氏，上有二兄一姊，小名小三子，下尚有一弟。
1935	・考入國立杭州藝術專科學校（現中國美術學院之前身），因家鄉水災而停學。
1938	・入學杭州藝專就讀，師承林風眠、吳大羽、潘天壽、關良等名師，同時期在校同學有趙無極、朱德群（同班）、吳冠中（學弟）等。 ・創作〈遇劫記〉連作七幅。
1940	・人體素描作品〈男裸者〉、〈男裸者背影〉。
1941	・國立藝術專科學校畢業。（抗日戰爭期間，「杭州藝專」輾轉遷至湖南四川等地，一九三八年與「北平藝專」合併為「國立藝術專科學校」） ・任國立第十六中（四川省永川縣）高中部教員。（1941.11-1942.1） ・水墨速寫〈自畫像〉（1941）、〈玩棋子〉。
1942	・任國立第十五中（四川省永川縣）教員兼總務主任。（1942.2.1-1946.1.31） ・水墨人物速寫十四幅。
1943	・水彩作品〈四川洪爐場街頭〉（1942-1943）、〈四川永川南門外街頭風景〉（1942-1943）、〈野外寫生〉，水墨人物速寫兩幅。
1946	・「國立第十五中」改制為「國立榮昌高級師範學校」，受聘擔任專任教員（1946.2.1-1947.1.31） ・「臺灣臺南工學院」（現「國立成功大學」前身）改組為「臺灣省立工學院」，在上海招聘師資，應聘為工學院美術教員。
1947	・「榮昌高級師範學校」奉命復員返鄉。（1947.2） ・二月啟程來臺，適逢二二八事件發生，遂滯留在廈門。事件平靜後，約在六月中旬始從廈門來到臺灣。 ・因來臺時間太晚學校課程已排定，暫任職「臺灣省立臺中圖書館」採編主任，同年協辦省博物展覽會，並受教育廳嘉獎。（1947.6.24-1948.11） ・創作〈花〉（來臺後首幅作品）。
1948	・十二月，由「臺灣省立臺中圖書館」回任「臺灣省立工學院」建築系講師。 ・創作〈新鮮的魚〉。
1949	・十月十八日與吳書真女士在「臺灣省立工學院」禮堂結婚。 ・創作〈船煙〉、〈黃昏〉、〈梳妝〉（以夫人吳書真為模特兒）等。
1950-1955	・在臺南各地寫生。重要臺南景點代表作有：〈東門城下〉（1950）、〈古城樓〉、〈臺南文廟〉、〈臺南法華寺〉（1951）、〈臺南忠烈祠〉、〈臺南東門平交道〉（1954）等。
1952	・升等「臺灣省立成功大學」建築系副教授。
1956	・獨子馬立生出生。 ・創作〈自畫像〉（1956）。
1957	・升等「臺灣省立成功大學」建築系教授。 ・罹患肺病，減少戶外寫生；開始創作「心境造景」作品。 ・創作〈山村子〉，為「心境造景」的轉型之作。
1959	・個人畫展於臺南社會教育館。 ・創作〈山中小廟〉、〈狂風暴雨〉、〈奔放〉等。

1960	・個人畫展於臺北市中山堂。 ・創作〈雷雨晚歸〉、〈飄雪〉、〈危橋激流〉等。
1961	・創作〈狂〉、〈馳騁風雲〉、〈懸崖勒馬〉等。
1962	・作品〈飄雪〉、〈危橋激流〉參加英女王伊莉莎白贊助英國皇家水彩畫家學院畫展。
1963	・作品〈狂〉與〈馳騁風雲〉參加巴黎畫家沙龍展。 ・創作〈恨不能飛〉等。
1965	・省立臺南社會教育館舉辦「西畫研習班師生畫展」。 ・個人畫展於臺南社會教育館。 ・借調國立藝術專科學校教務主任一學期。 ・開始嘗試抽象畫風創作。 ・創作〈老幹新枝〉、〈湖邊古木〉、〈日落雀喳喳〉等。
1966	・與杭州藝專母校校友張真聯合畫展於高雄市。 ・創作〈山雲〉、〈天寒地凍〉、〈火雞〉、〈古樹〉、〈冰臨湖畔〉等。
1967	・創作〈老馬識途〉、〈秋路〉、〈茂林〉等。
1968	・創作〈延平郡王祠〉、〈孔廟一角〉、〈臺南孔廟〉、〈黑森林〉等。
1969	・創作〈老樹弄枝〉（臺北市立美術館典藏）、〈海鷗戲浪〉等。
1970	・應聘全國及全省美展審查委員多年。 ・開始以彩墨在宣紙上作畫。 ・創作首幅墨彩作品〈野趣〉。
1971	・創作〈養鴨人家〉。
1972	・〈中國式耶穌聖誕圖〉由外交部領事館贈送巴西聖保羅聖藝博物館，並舉行贈送典禮。 ・創作〈大雪紛飛〉、〈老樹殘葉〉等。
1973	・創作〈茅草屋〉、〈高山浮雲〉、〈攀登〉等。
1974	・創作〈林中鳥〉、〈美夢〉、〈逍遙自在〉等。
1976	・創作〈中華聖母像〉（雕塑），高一百七十五公分，豎立於臺南市開山路天主教座堂側；另尊由中國主教團贈送梵蒂岡教宗。
1977	・創作〈觀浪〉等。
1978	・創作〈人約黃昏後〉、〈旭日照林〉等。
1979	・創作〈老樹〉、〈花與葉〉、〈浮雕〉、〈馬戲〉、〈胼手胝足〉、〈纍纍〉等。
1980	・個人畫展於臺北市龍門畫廊舉行。 ・創作〈早課〉、〈衣錦榮歸〉、〈似有遺跡〉、〈落葉歸根〉等。
1981	・創作〈動物園〉、〈祭拜〉等。
1982	・應邀臺北市立美術館舉辦「國內藝術家聯展」。 ・應邀參加行政院文化建設委員會策畫「年代美展」及「資深美術家回顧展」。 ・創作〈天主〉、〈悔〉、〈踏雪尋梅〉等。
1983	・榮獲臺灣省教育廳推行社教成績卓著獎。 ・每週與畫友定期畫人體模特兒素描（1983-1985）。 ・創作〈老樹蒼山〉、〈風起雲湧〉、〈獨行〉、〈觀海〉等。

1984	・創作〈山村〉、〈山峽〉、〈石階山路〉、〈因而知之〉（臺北市立美術館典藏）、〈鹽販子〉等。
1985	・榮獲行政院連續任教三十年著有勞績獎章。 ・擔任「中華民國當代美術大展」顧問。 ・應邀參加「全省美展四十年回顧展」。 ・創作〈落日冬寒〉、〈農家生活〉、〈流浪者〉、〈崎嶇路〉等。
1986	・應邀參加臺北市政府為紀念總統蔣公百年誕辰舉辦畫家「印象臺北」畫展。 ・榮獲中廣、中視公司、國家文化藝術基金會合頒「散播文化種子」銅質獎。 ・創作〈市郊晚色〉、〈遠山含笑彩墨〉、〈曉色〉、〈歸路情話〉等。
1987	・創作〈疏林夕照〉（中興大學藝文中心典藏）、〈林間〉、〈黃昏歸人〉等。
1988	・服務成功大學四十年獲榮譽獎。 ・應聘臺南市文化基金會美術委員及顧問。 ・創作〈月下情話〉、〈若有所思〉、〈頭寮晨曦〉（國立歷史博物館典藏）等。
1989	・因肝癌在成大醫院開刀。 ・創作〈紅瓦屋〉、〈浪濤與鷗〉、〈歇〉等。
1990	・創作〈白頭偕老〉、〈趕集〉、〈樹〉、〈訪友〉等。
1991	・個展於高雄市炎黃藝術館。 ・「兩岸水彩畫家聯展」於臺北市畢卡索畫廊。 ・成功大學建築系同仁「四合藝術工作群」聯展於臺南市文化中心。 ・創作〈風塵僕僕〉、〈晚歸〉、〈野趣〉、〈落日餘輝〉等。
1992	・因肝癌復發，入臺北榮民總醫院治療後，返家（臺北市）療養。 ・抱病完成三幅畫作〈靠岸〉、〈遲到〉、〈歸途〉。
1993	・七月六日病逝於臺北榮民總醫院。
2016	・臺南市政府文化局出版《美術家傳記叢書Ⅲ歷史・榮光・名作系列——馬電飛〈船煙〉》。

▌參考書目

・《馳騁飛揚：馬電飛百年紀念專輯》。臺南市：臺南市政府文化局，2015.5。
・《臺灣美術名家100：馬電飛》。臺北市：香柏樹文化科技股份有限公司，2010.7。
・《慶祝中華民國建國八十年新春吉祥馬電飛、吳超群、王爾昌、蔡茂松四人聯展專輯》。臺南市：省立臺南社會教育館，1991。
・《炎黃藝術》二十七期（1991.11）。高雄市：炎黃藝術館。
・《炎黃藝術》四十一期（1993.8）。高雄市：炎黃藝術館。

▌本書承蒙馬立生先生、李文雄先生、王源錕先生、中央研究院人文社會科學研究中心地理資訊科學研究專題中心授權圖版使用，特此致謝。

國家圖書館出版品預行編目資料

馬電飛〈船煙〉／陳水財 著
-- 初版 -- 臺南市：南市文化局，民105.05
64面：21×29.7公分 --（歷史・榮光・名作系列）
（美術家傳記叢書；3）（臺南藝術叢書）

ISBN 978-986-04-8301-7（平裝）
1.馬電飛 2.畫家 3.臺灣傳記

940.9933　　　　　　　　　　　　105004733

臺南藝術叢書　A043
美術家傳記叢書Ⅲ｜歷史・榮光・名作系列

馬電飛〈船煙〉　陳水財／著

發 行 人｜葉澤山
出　　版｜臺南市政府文化局
地　　址｜70801臺南市安平區永華路二段6號13樓
電　　話｜（06）632-4453
傳　　真｜（06）633-3116
編輯顧問｜馬立生、金周春美、劉陳香閣、張慧君、王菡、黃步青、林瓊妙、李英哲
編輯委員｜陳輝東、吳炫三、林曼麗、陳國寧、曾旭正、傅朝卿、蕭瓊瑞
審　　訂｜周雅菁、林韋旭
執　　行｜涂淑玲、陳富堯
策劃辦理｜臺南市政府文化局、臺南市美術館籌備處

總 編 輯｜何政廣
編輯製作｜藝術家出版社
主　　編｜王庭玫
執行編輯｜林貞吟
美術編輯｜王孝嫻、柯美麗、張娟如、吳心如
地　　址｜臺北市重慶南路一段147號6樓
電　　話｜（02）2371-9692～3
傳　　真｜（02）2331-7096
劃撥帳號｜藝術家出版社 50035145

總 經 銷｜時報文化出版企業股份有限公司
　　　　　｜地址：桃園縣龜山鄉萬壽路二段351號
　　　　　｜電話：（02）2306-6842

南部區域代理｜臺南市西門路一段223巷10弄26號
　　　　　　　｜電話：（06）261-7268
　　　　　　　｜傳真：（06）263-7698

印　　刷｜欣佑彩色製版印刷股份有限公司
初　　版｜中華民國105年5月
定　　價｜新臺幣250元

GPN 1010500394
ISBN 978-986-04-8301-7
局總號 2016-280

法律顧問 蕭雄淋